KB107727

# THE BOOK *of the* TREE

화가가 사랑한 나무들

**일러두기**

1. 인명은 외래어 표기법에 맞게 표기하는 것을 원칙으로 하되,
더 널리 쓰이는 표현이 있는 경우 그것을 채택했습니다.

The original edition of this book was designed, produced and published in 2021
by Laurence King, an imprint of the Orion Publishing Group Ltd., London under the title

THE BOOK *of the* TREE *Trees in Art*

©Text 2020 Kendra Wilson
Kendra Wilson has asserted her right under the Copyright, Designs, and Patents Act 1988,
to be identified as the Author of this Work
All rights reserved
Translation ©WISEMAP 2023

This Korean edition was published by WISEMAP in 2023 by arrangement with
Laurence King Publishing Ltd. c/o The Orion Publishing Group Ltd
through KCC(Korea Copyright Center Inc.), Seoul

이 책은 (주)한국저작권센터(KCC)를 통한 저작권자와의 독점계약으로 와이즈맵에서 출간되었습니다.
저작권법에 의해 한국 내에서 보호를 받는 저작물이므로 무단전재와 복제를 금합니다.

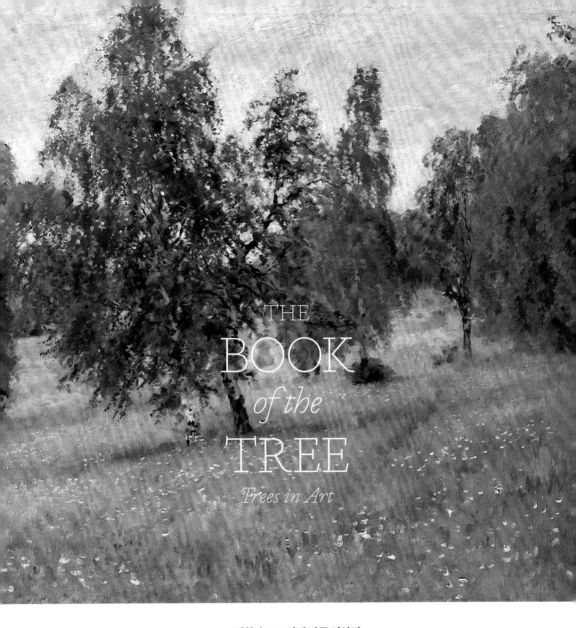

# THE
# BOOK
## of the
# TREE
*Trees in Art*

**명화 속 101가지 나무 이야기**

# 화가가 사랑한 나무들

**앵거스 하일랜드, 켄드라 윌슨** 지음 | **김정연, 주은정** 옮김

오후의
서재

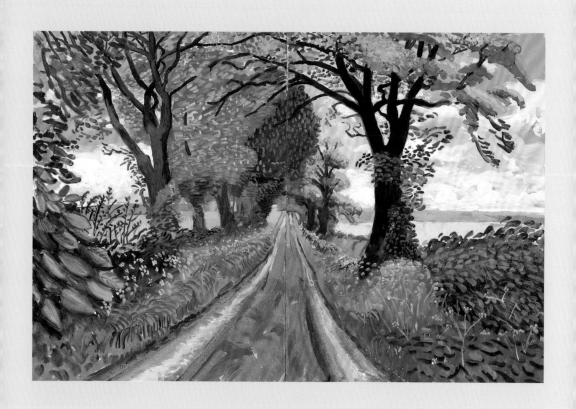

나무를 사랑하는 사람은 다른 사람 역시 자신과 같을 거라 여기지만 우리 대부분은 나무에 무지하다. '환경운동가(tree hugger)'라는 단어는 항상 폄하하는 의미로 사용된다. 우리가 실제로 끌어안을 수 있는 나무들을 더욱 많이 심고 그것으로부터 큰 혜택을 받을 때조차 그렇다. 1957년 영화 〈화니 페이스Funny Face〉에서 오드리 헵번Audrey Hepburn이 맡은 순진무구하고 공상적인 배역은 옷보다 나무를 훨씬 더 신경 쓰는 특이한 인물이다. 그녀는 이렇게 묻는다. "나무는 아름다워요. 당신은 왜 나무 사진을 찍지 않는 거죠?" 이에 배우 프레드 아스테어Fred Astaire가 연기한 패션 사진작가는 자신의 일이 수요와 공급에 달려 있다고 대답한다. "나무 사진에 대한 수요가 얼마나 적은지 알면 놀랄 걸요."

이건 어처구니없는 이야기다. 데이비드 호크니David Hockney와 알렉스 카츠Alex Katz 같은 미술가들은 형상과 나무 사이를 유연하게 넘나드는 것으로 잘 알려져 있었으며, 19세기 말에 제작된 클로드 모네Claude Monet의 '포플러 나무' 연작은 완판되었다. 심지어 빈센트 반 고흐Vincent van Gogh가 그린 프로방스의 나무처럼 철저하게 목가적인 배경에서도 나무는 대단히 놀라운 현대성을 보여준다. 반 고흐의 나무가 거둔 사후의 경이로운 성공은 수그러들 기색이 전혀 없다. 나무 자체를 이야기하자면, 나무의 자기충족적인 아름다움은 이론의 여지가 없다. 사람들이 나무를 더욱더 좋아하기만 한다면 이 세상을 뜨거운 공기대신 산소로 가득 채울 수 있을 텐데 말이다.

켄드라 윌슨, 앵거스 하일랜드

David Hockney, *Late Spring Tunnel, May,* 2006
왼쪽: 데이비드 호크니, 〈늦봄의 터널, 5월〉

Sylvia Plimack Mangold, *Summer Maple 2010,* 2010
뒤쪽: 실비아 플리맥 맨골드, 〈여름 단풍나무 2010〉

*Contents*

THE BOOK *of the* TREE

프롤로그 ⋯⋯⋯⋯⋯⋯⋯⋯⋯⋯⋯⋯⋯⋯⋯⋯⋯⋯ 5

구스타프 클림트 〈배나무〉 ⋯⋯⋯⋯⋯⋯⋯⋯⋯ 10

빈센트 반 고흐 〈사이프러스 나무〉 ⋯⋯⋯⋯⋯⋯ 15

카스파르 다비드 프리드리히 〈바위계곡〉 ⋯⋯⋯⋯ 20

폴 내시 〈우리는 새로운 세상을 만들고 있다〉 ⋯⋯ 29

스탠리 스펜서 〈잉글필드의 쿠컴〉 ⋯⋯⋯⋯⋯⋯ 35

클로드 모네 〈엡트 강가의 포플러〉 ⋯⋯⋯⋯⋯⋯ 39

맥스필드 패리시 〈언덕배기〉 ⋯⋯⋯⋯⋯⋯⋯⋯ 46

클레어 캔식 〈저녁 노을〉 ⋯⋯⋯⋯⋯⋯⋯⋯⋯⋯ 55

조앤 다나트 〈겨울나무〉 ⋯⋯⋯⋯⋯⋯⋯⋯⋯⋯ 67

르네 마그리트 〈절대자를 찾아서〉 ⋯⋯⋯⋯⋯⋯ 74

애니 오벤든 〈햇볕 쬐기〉 ⋯⋯⋯⋯⋯⋯⋯⋯⋯ 86

*Trees in Art*

존 싱어 사전트 〈코르푸의 올리브〉 ···································· 93

조지아 오키프 〈로런스 나무〉 ···································· 100

데이비드 호크니 〈할리우드 정원〉 ···································· 106

피에트 몬드리안 〈저녁: 붉은 나무〉 ···································· 113

로라 나이트 〈세인트존스우드의 봄〉 ···································· 120

하랄 솔베르그 〈눈부신 햇빛〉 ···································· 130

데이비드 인쇼 〈번개와 밤나무〉 ···································· 141

알렉스 카츠 〈아메리카 꽃단풍(4:30)〉 ···································· 145

이사크 레비탄 〈봄의 홍수〉 ···································· 150

스타니슬라바 데 카를로프스카 〈풍경〉 ···································· 159

작품 출처 ···································· 162

# Gustav
# Klimt

## 구스타프 클림트

### 배나무

*Pear Tree,* 1903

구스타프 클림트가 그린 나무는 늘 잎이 무성하고 열매는 무르익어 떨어지기 일보직전이다. 잘츠부르크 동쪽 아터제에서 긴 여름을 보낼 때 클림트는 아마추어 사진가의 방법을 활용해 그릴 풍경을 골랐다. 그는 4제곱센티미터 크기에 불과한 작은 뷰파인더를 들고 호수 위에서 노를 젓거나 시골 들판을 걸어 다녔다. 처음에 그는 자작나무와 전나무의 가는 몸통을 화폭에 담았지만 이후 그의 관심은 과수원과 과수원을 구름처럼 뒤덮은 사과와 배로 장식된 나무 윗부분으로 옮겨갔다. 그 결과 가지들 아래로 들판의 공간감을 드러내는 독특한 지평선이 펼쳐졌다. 그리고 가지는 사진의 방식과는 전혀 다른 방법으로 처리되었다.

　다행히 풍경화를 교육받지 않은 클림트는 표현의 자유를 만끽하며 휴일마다 그림을 그릴 수 있었다. 〈배나무〉는 클림트의 후기인상주의에 대한 관심을 보여주는데, 나뭇잎 한 잎 한 잎, 배 한 알 한 알은 모두 한 번의 붓질로 채색되고 묘사되었다. 클림트는 이후 15년 넘게 이 작품의 방식을 거듭 구사하며 캔버스 상단에 복잡하게 장식된 장막을 드리웠다. 그 장막을 방해하는 것은 모서리 자락에 보이는 하늘뿐이다. 클림트는 여름철 나무로 수놓은 모자이크를 그렸는데, 그가 들고 다닌 뷰파인더처럼 항상 정사각형이었다. 이는 이후 클림트가 빈에 돌아가 제작한 작품에 영향을 미쳤는데 모델의 얼굴과 팔다리 주변을 감싸며 흐르는 패턴으로 장식된 강이 그것이다.

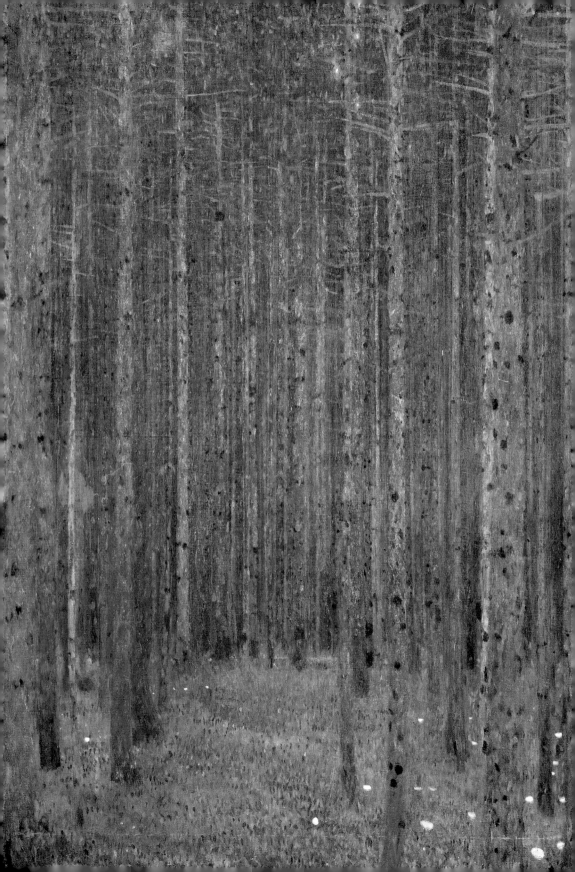

Gustav Klimt, *Fir Forest I*, 1901
왼쪽: 구스타프 클림트, 〈전나무 숲 I〉

Gustav Klimt, *Farmhouse with Birch Trees*, 1900
위: 구스타프 클림트, 〈자작나무가 있는 농가〉

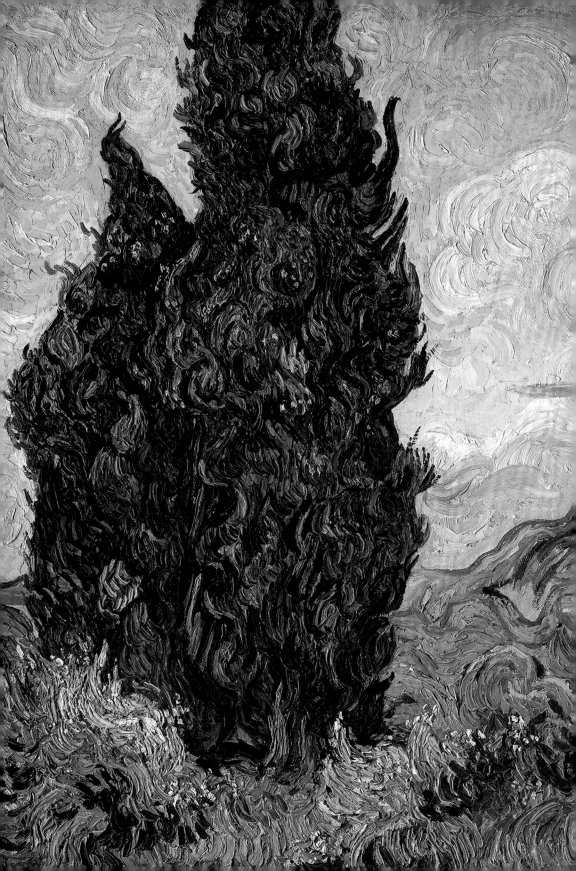

# Vincent
# van Gogh

## 빈센트 반 고흐

**사이프러스 나무**

*Cypresses, 1889*

반 고흐가 매우 왕성한 작업을 펼친 시기에 쓴 수천 통의 편지에는 북부의 짧게 가지 친 버드나무부터 지중해 근처의 소나무와 올리브 나무에 이르기까지 모든 나무에 대해 가슴 깊은 곳에서 우러나오는 찬탄이 드러난다. 그는 생레미드프로방스의 한 정신병원에 자진해서 입원했고 그곳에서 지내는 동안 근처 시골에서 그림을 그릴 수 있었다. 사이프러스 나무는 그가 해바라기와 더불어 이 지역의 상징이라고 여긴 나무로, 그에게 특별한 난제를 안겨줬다. 그리고 이 나무는 반 고흐가 철저하게 자기주도적 학습을 해나가는 시험대가 되었다. 사이프러스 나무는 가까운 거리에서 공들여 살필 만한 가치가 있다. 그는 동생 테오Theo van Gogh에게 쓴 편지에서 다음과 같이 말했다. "그것(사이프러스 나무-옮긴이)은 햇살을 흠뻑 머금은 풍경의 어두운 조각이긴 하지만 대단히 흥미로운 짙은 분위기이자 내가 상상할 수 있는 것 중 정확하게 표현하기가 가장 어려운 것이기도 해."

반 고흐가 그린 녹색과 노란색, 검은색의 사이프러스 나무는 결코 생기가 부족하지 않았다. 더 가늘고 말쑥한 지중해의 사이프러스 나무 품종과 달리 반 고흐가 그린 야생의 상록수는 이른 아침 이슬을 향해 내뻗는, 원뿔 모양의 열매가 달린 소용돌이치는 가지와 더불어 활기로 충만하다. 거의 삼차원으로 보일 정도로 두껍게 물감을 채색한 전경 속 나무는 불꽃처럼 솟아올라 있고, 화가의 의도대로 흙냄새를 물씬 풍긴다. 〈사이프러스 나무〉는 1890년 파리에서 개최된 '살롱 데 앙데팡당Salon des Indépendants'전에서 소개되었는데, 이는 그가 죽음을 맞이했던 해가 돼서야 사람들이 서서히 반 고흐의 작품을 인정하기 시작했음을 함축적으로 보여준다.

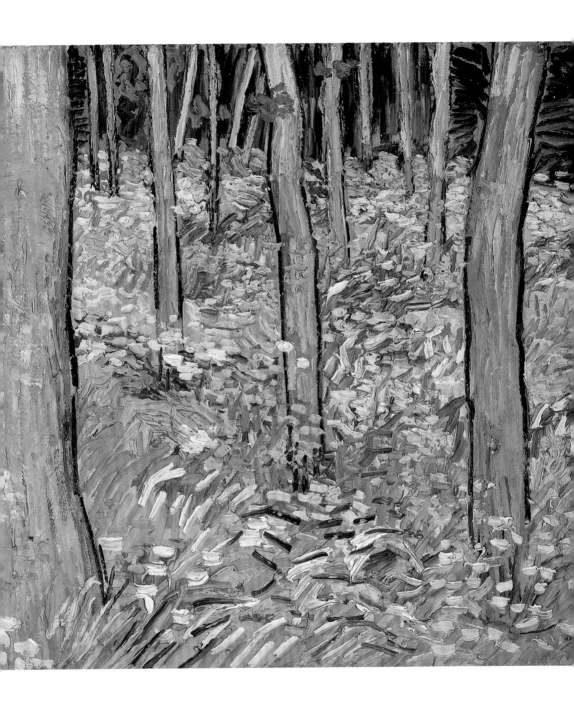

Vincent van Gogh, *Undergrowth with Two Figures*, 1890

빈센트 반 고흐, 〈두 사람이 있는 덤불〉

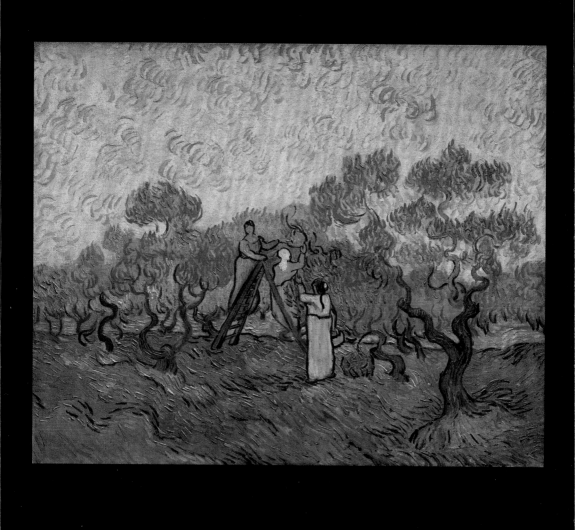

'The murmur of an olive grove has
something very intimate, immensely old about it.'

Vincent to Theo van Gogh, April 1889

"올리브 밭에서 나는 속삭임에는 아주 친밀한 무언가가 있어.
거기에는 엄청나게 오래된 무언가가 있지."

테오에게 보낸 편지, 1889년 4월

# Caspar David
# Friedrich

## 카스파르 다비드 프리드리히

### 바위계곡

*Rocky Ravine, 1822~1823*

카스파르 다비드 프리드리히가 그려낸 신비로운 풍경화들에는 우람한 소나무가 등장한다. 기후가 척박한 골짜기에 있는 그 나무들은 오래 전 죽었거나 얼마 전에 쓰러지는 등 모두 생명을 잃었다. 프리드리히는 때때로 음울한 인물을 위한 장소로 갈색과 녹색을 띠는 전경을 마련하는데, 가려진 빛은 생기 없는 나무 그루터기를 드러낸다.

　이 작품을 그리기 10년 전 프리드리히는 다음과 같은 수사적인 질문을 던졌다. "나는 왜 그림의 주제로 죽음과 무상함, 무덤을 선택했을까?" 영원한 삶을 얻기 위해 죽음을 준비해야 한다는 것이 그의 답이었다. 우울증으로 몇 차례 고생했던 프리드리히는 완벽하게 조율된 명암법을 구사해 빛나고 생기 넘치는 그림을 그렸고, (프리드리히가 고국 독일에서 대단히 인기가 없을 때인) 19세기 중반 미국의 허드슨 리버 화파(Hudson River School)를 비롯해 20세기의 초현실주의와 추상표현주의에 이르기까지 다양한 미술 운동에 영향을 미쳤다.

　독일 낭만주의의 쇠퇴기에 프리드리히는 실물을 보고 그린 드로잉의 도움을 바탕으로 초월적인 이야기를 상상해 만드는 작업을 지속해나갔다. 그는 자연 세계, 곧 신의 위대한 힘 앞에 보잘 것 없는 우리의 존재를 이야기했다. 〈바위계곡〉에는 봄을 맞아 새싹이 돋은 어린 나무 한 그루와 전경의 제멋대로 자란 얼마간의 풀을 제외하면 구원의 기호가 거의 전무하다. 멀리 떨어진 곳의 거대한 바위조차 그 배치가 위태로워 보인다. 가장 높은 꼭대기, 다시 말해 천국과 가장 가까운 곳에 자리 잡은 한 그루의 나무 또한 잔가지가 전부이며 그마저도 죽은 것이 분명하다.

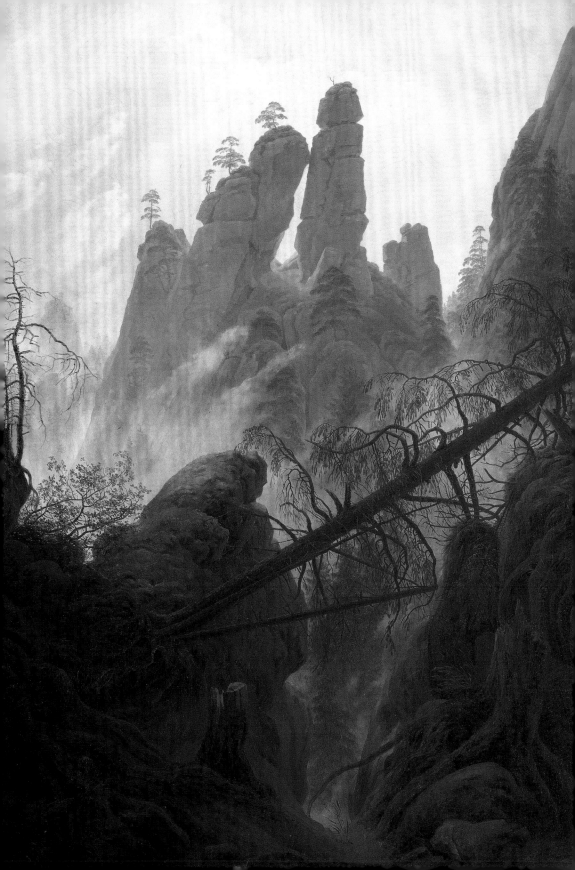

The boughs of a spruce

*are protected from*

frost by heavy snow;

*on thawing,*

they spring up again.

전나무의 가지는 큰 눈이 내려 얼어붙어도 상처받지 않는다.
눈이 녹으면 가지들은 다시 새로운 싹을 틔운다.

Ivan Ivanovich Shishkin, *In the Wild North*, 1891
이반 이바노비치 시시킨, 〈황량한 북쪽에서〉

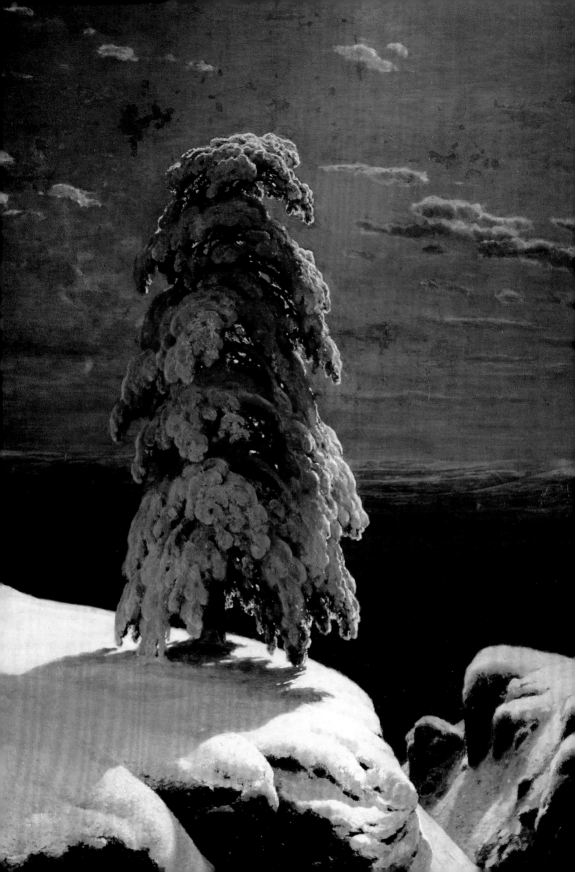

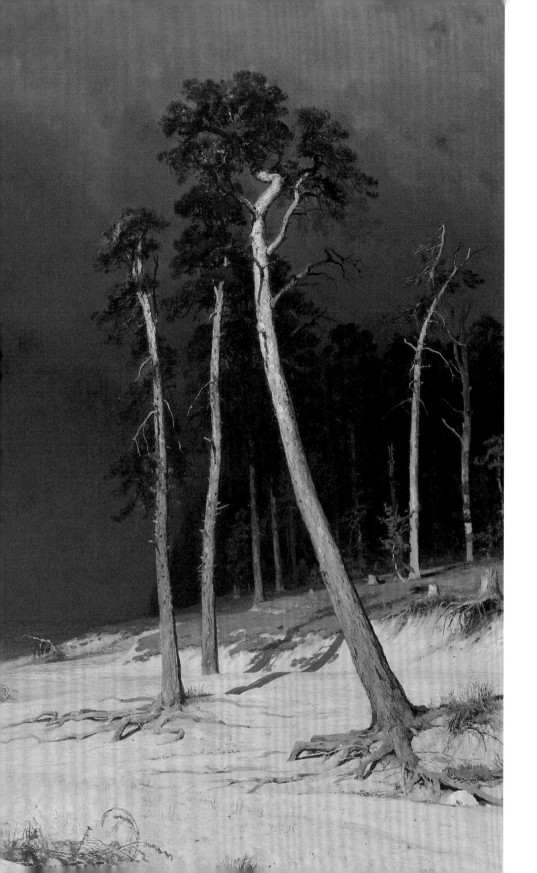

Poetry in precision:

*the Russian painter Ivan Shishkin*

was known as both

*'Bard of the Forest'*

and

*'Accountant of Trees'.*

정밀한 시정(詩情):

러시아의 화가 이반 이바노비치 시시킨은

'숲의 시인'이자 '나무의 회계사'로 불렸다.

Ivan Ivanovich Shishkin, *Sandy Coastline, 1879*

이반 이바노비치 시시킨, 〈모래 덮인 해안선〉

THE LONG TRUNK
OF A NORWAY
SPRUCE IS THE FIRST
THING TO GO WHEN
IT IS CUT DOWN AS
A CHRISTMAS TREE.

독일가문비 나무의 긴 몸통은
크리스마스트리로 가장 먼저 절단된다.

Albrecht Durer, *Spruce Tree (Picea abies)*, ca. 1497
알브레히트 뒤러, 〈가문비 나무(독일가문비 나무)〉

# Paul

# Nash

폴 내시

**우리는 새로운 세상을 만들고 있다**

*We Are Making a New World,* 1918

폴 내시는 공식 종군화가가 되기 전 이프르 전선(Ypres Salient)에서 스케치북을 들고 다니는 병사로서 실전을 경험했다. 1917년 3월부터 5월 사이에 그가 그리고 쓴 드로잉과 편지는 유럽 대륙에 봄이 왔다는 기쁨을 이야기한다. 시골은 전쟁의 영향을 거의 받지 않았고 매년 찾아오는 만물의 생장과 초록빛은 나날이 더해가고 있었다. 하지만 그는 어둠 속에서 참호에 빠져 갈비뼈가 부러지는 부상을 입었고 잉글랜드로 돌아와 요양했다. 그리고 며칠 후 그의 연대는 전멸했다.

내시는 같은 해 말 서부 전선으로 복귀했는데 이에 대해 다음과 같이 썼다. "검은색의 죽어가는 나무들에서 분비물이 새어 나오고 물기가 스며 나온다. 폭격이 쉬지 않고 이어진다." 비가 끊임없이 내렸고 진흙에서는 악취가 났다. 전쟁 전(그리고 후)에 내시가 그린 영국 풍경은 은은하고 부드러웠고, 나무는 신비롭고 항구적이며 온전한 형태로 보호되었다. 하지만 이 '새로운 세상'에서 거대한 진흙 덩어리는 고인 웅덩이와 함께 전혀 다른 종류의 언덕과 계곡을 펼쳐보였다. 미묘함은 이제 무색의 진흙으로 바뀌었다. 태양조차 공상과학물에서나 볼 법한 모습인데, 이는 사막처럼 보이는 구름을 가르고 빛을 비춘다. 가장 기이한 부분은 아래로 축 늘어진 나무로, 죽어가는 중에 엑스선 촬영을 한 듯 보이는데 절단되거나 두 동강이 난 채 서 있는 시체들(죽은 나무)로 둘러싸여 있다. 어디에도 사람은 없다. 사람들은 떠났고 파멸의 현장만이 남았다.

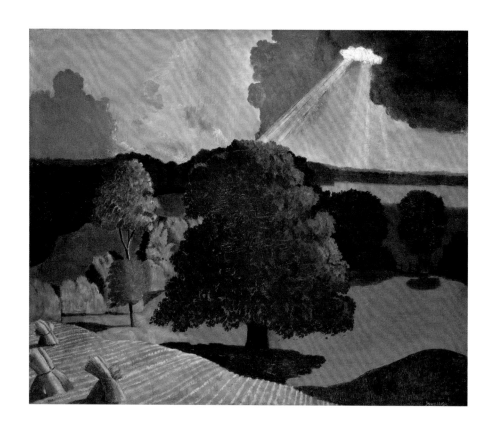

Paul Nash, *Wittenham*, 1935
앞쪽: 폴 내시, 〈위트넘〉

John Nash, *A Gloucestershire Landscape*, 1914
위: 존 내시, 〈글로스터셔 풍경〉

Henri Rousseau, *The Banks of the Bièvre near Bicêtre*, ca 1908~1909
오른쪽: 앙리 루소, 〈비세트르 근교 비에브르 강기슭〉

Isaac Levitan, *Summer*, 1891
36~37쪽: 이사크 레비탄, 〈여름〉

# Sir Stanley
# Spencer

## 스탠리 스펜서

### 잉글필드의 쿠컴

*Cookham from Englefield, 1948*

풍경 속 레바논 삼나무는 정원이 있는 별장, 혹은 조각난 땅이 과거에 별장이 있던 자리라는 환영의 형태로 웅장한 과거를 보여주는 상징이다. 중심이 되는 상록수가 있는 정원에 (왼쪽의) 세쿼이아 나무가 추가된 것은 나무 수집에 대한 건강한 열정을 보여준다. 이런 열정은 18~19세기에 상당히 널리 유행했었고, 버크셔 쿠컴 및 주변에는 근사한 나무가 많이 있었다.

공상적인 화가로 잘 알려진 스탠리 스펜서는 쿠컴에서 평생 거주했는데, 그는 이곳을 '천국의 교외'라고 묘사했다. 그리고 이 지역은 그에게 명성을 안겨준 성서적 장면을 위한 대용물 그 이상이었다. 사람이 등장하지 않는 스펜서의 그림은 천국을 공상적으로 묘사하는 것과는 전혀 다른 특성을 띤다. 그의 작품은 한낮의 강한 햇살이 비치는 고향 잉글랜드를 기록하는 데 있어 사진을 방불케 하는 정밀한 사실주의를 보여준다.

잉글필드는 스펜서의 친구이자 후원자였던 제라드 실Gerard Shiel의 고향이었는데, 사실 그는 스펜서에게 정원 주변의 풍경을 그려 달라고 다섯 차례나 부탁했다. 레바논 삼나무가 등나무로 둘러싸인 조지 왕조풍의 주택 위로 높이 솟아 있다. 한편 말끔한 1950년대 정원을 담은 작품 〈잉글필드의 라일락과 클레머티스Lilac and Clematis at Englefield〉(1955)에서는 스냅 사진 같은 화면을 이 침엽수의 길쭉한 가지 끝이 방해하는 것을 볼 때 화가는 분명 거대한 삼나무 아래 앉아 있었을 것이다.

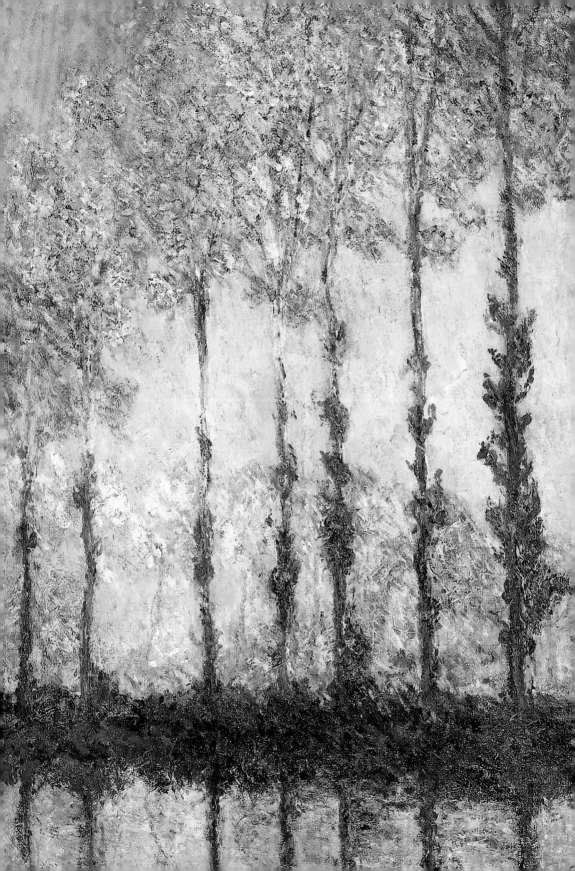

# Claude
# Monet

클로드 모네

**엡트 강가의 포플러**

*Poplars on the Banks of the Epte,* 1891

모네의 포플러 나무 그림은 앞서 그린 건초 더미와 마찬가지로 정지 상태의 대상에 비치는 빛의 변화와 그 인상을 기록한 작업 이력에서 핵심적인 동기가 되었다. 물론 나무는 무생물이 아니다. 모네가 이 그림들을 그리는 동안 가지는 산들바람에 흔들리고 이파리는 여름과 가을을 거치며 색이 바뀐다. 그 어떤 것도 영구적이지 않다.

포플러 나무는 가구 제작을 위한 값나가는 목재로 만들기 위해 반듯하게 줄지어 재배되었다. 모네는 센 강 지류를 떠다니는 배를 작업실 삼아 그림을 그리기 시작한 후 이 나무들이 이미 경매에 나온 것을 알게 되었다. 거래가 성사되었고 구매한 사람은 모네가 작업을 마치자마자 나무들을 베었다. 8개월이 넘는 동안 모네는 비와 날씨에 따라 시시각각 바뀌는 나무의 인상을 담은 수십 점의 작품을 그렸다. 포플러 나무는 격자처럼 화폭을 채우면서 강의 굽이를 따라 서 있다. 어느 가을날 오후 나무의 강렬한 색이 수면에 반사되었다. 모네는 보색의 물감을 맞붙여 짧은 붓질로 채색했고 나무들은 화면 위에서 빛으로 일렁였다.

주제가 있는 모네의 그림은 비평가와 대중 모두로부터 열광적인 반응을 얻었다. 모네는 건초 더미와 포플러 나무를 그린 작품을 판매한 돈으로 지베르니의 오래된 사과주 짜는 집을 살 수 있었는데, 그곳에서 남은 반평생을 보내며 당시로서는 혁신적이었고 오늘날에도 여전히 큰 영향을 미치는 작품들을 그렸다.

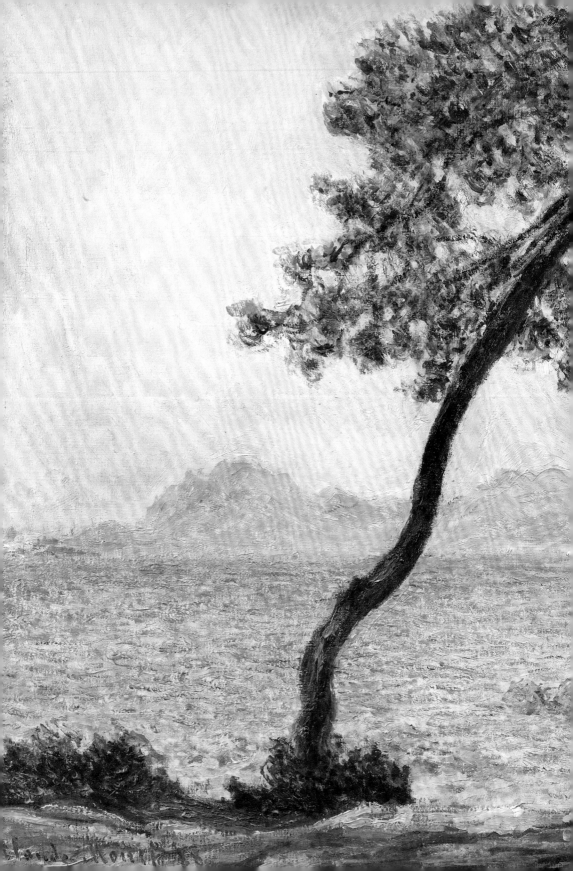

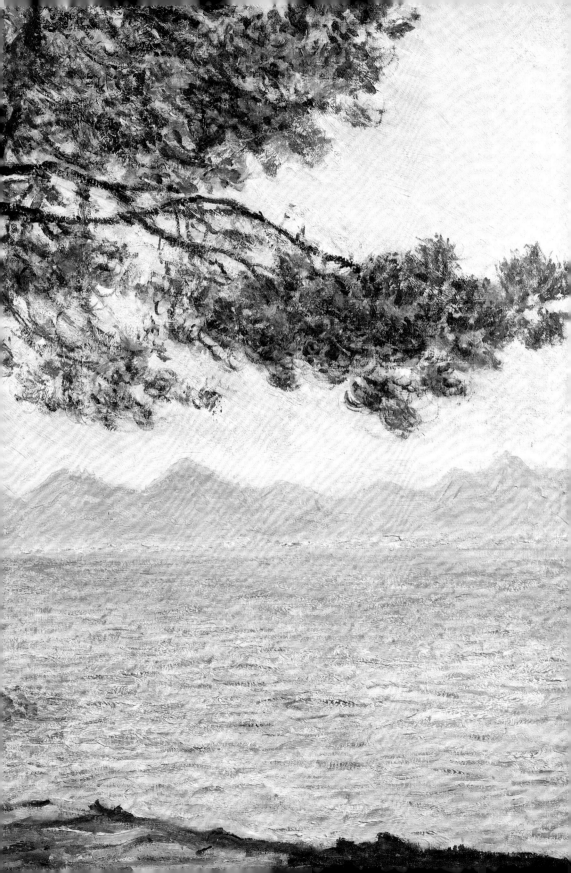

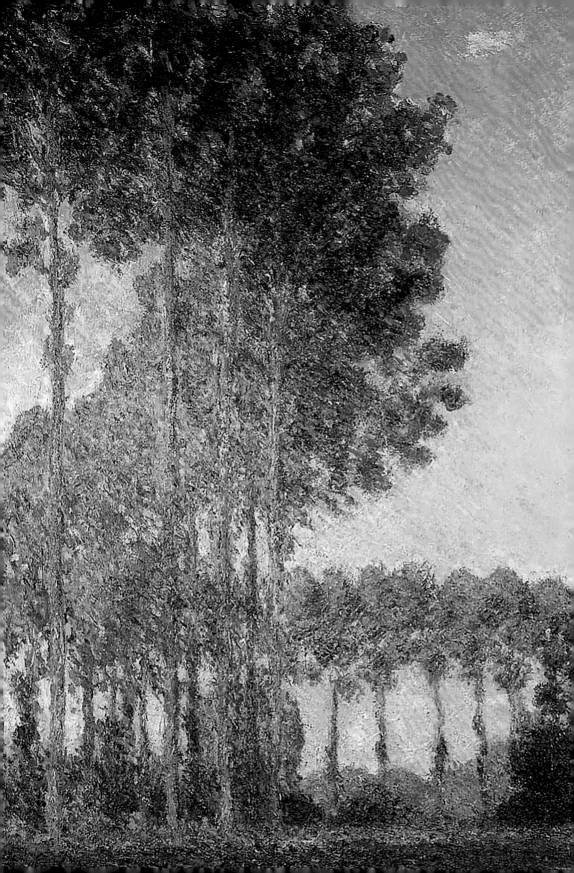

Claude Monet, *Antibes*, 1888
앞쪽: 클로드 모네, 〈앙티브〉

Claude Monet, *Poplars on the Banks of the River Epte Seen from the Marsh*, 1892
왼쪽: 클로드 모네, 〈습지에서 본 엡트 강가의 포플러〉

Claude Monet, *Poppy Field (Giverny)*, 1890~1891
위: 클로드 모네, 〈양귀비 밭(지베르니)〉

Leo Gausson, *Les Arbres du Quas de la Gourdine à Lagny*, 1885
위: 레오 고송, 〈라니 구르뎅 강가의 나무〉

Leo Gausson, *Paysage en Provence*, 1891
오른쪽: 레오 고송, 〈프로방스의 풍경〉

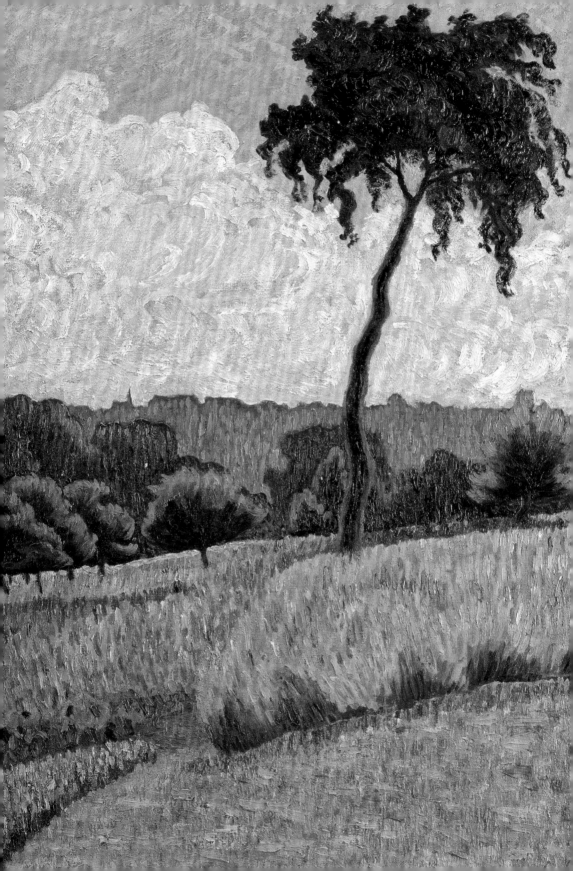

# Maxfield
# Parrish

맥스필드 패리시

**언덕배기**

*Hilltop, 1926*

1930년대에 잡지 〈타임Time〉은 순수미술 중 세계에서 가장 널리 복제되는 작품이 반 고흐와 폴 세잔Paul Cézanne 그리고 맥스필드 패리시의 그림이라고 발표했다. 이 무렵 미국의 삽화가 패리시는 유명세를 얻는 데 큰 힘이 된 '바위 위의 소녀' 이미지를 그만 그리겠다는 뜻을 밝혔다. 그가 그린 어여쁜 소녀들을 맨해튼 길모퉁이 곳곳에서 찾아볼 수 있었지만 그가 그린 아름다운 풍경은 한층 활기가 넘쳤다. 그가 소녀를 나무와 맞바꿨을 때에도 인기가 여전했다는 사실은 놀랍다.

〈언덕배기〉는 이 전환기에 그려진 작품으로 특별히 포스터로 기획되었다. 화가가 구사하는 특유의 색조는 라파엘전파(Pre-Raphaelite)의 영향을 받은 소녀들에서 초점을 옮겨 참나무를 '영웅'의 자리에 둔다. 패리시는 뉴햄프셔에 있는 자신의 집을 '참나무(The Oaks)'라고 이름 붙였는데 잘 자란 나무들 사이에 자리 잡았으며 남쪽으로 애스커트니산을 향한 경치가 펼쳐진 이 집은 그의 변함없는 영감의 원천이 되었다. 특히 그의 하얀 '참나무'는 암청색 하늘을 배경으로 나뭇잎이 짙어지고 낮게 드리워진 해가 풍경에 불을 밝히는 계절인 가을을 담은 작품에 반복해 등장한다.

패리시는 유리 슬라이드를 사용했고 슬라이드를 하드보드지에 투사했다. 사진처럼 세밀하게 묘사된 나뭇잎과 나무껍질에 채색된 물감 층은 모두 광택제로 처리되어 뛰어난 반짝임을 보여준다.

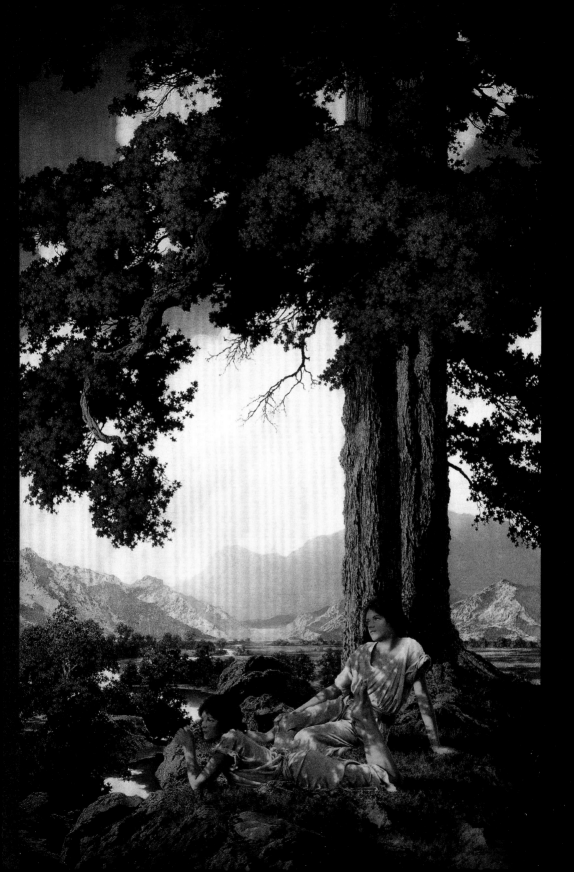

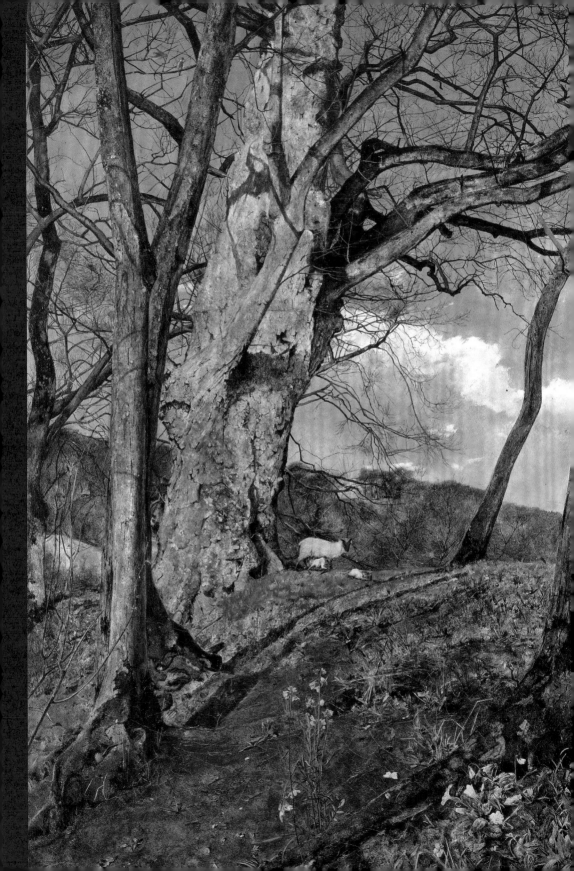

TWO WOOD PIGEONS
ARE HIDDEN IN THESE
BRANCHES, EYEING THE
SPRING FLOWERS THAT
ARE AS GOOD TO EAT
AS FRESH LEAVES.

산비둘기 두 마리가 나뭇가지 사이에 숨어
신선한 잎사귀만큼이나 먹기 좋은,
봄꽃을 빤히 쳐다보고 있다.

John William Inchbold, *A Study, in March*, ca 1855
존 윌리엄 인치볼드, 〈습작, 3월〉

John Singer Sargent, *At Broadway*, 1885
뒤쪽: 존 싱어 사전트, 〈대로에서〉

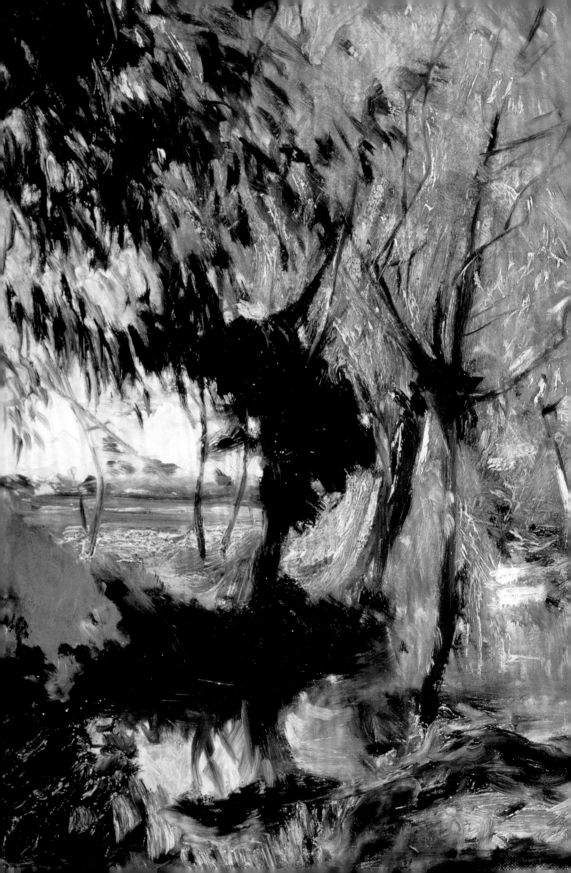

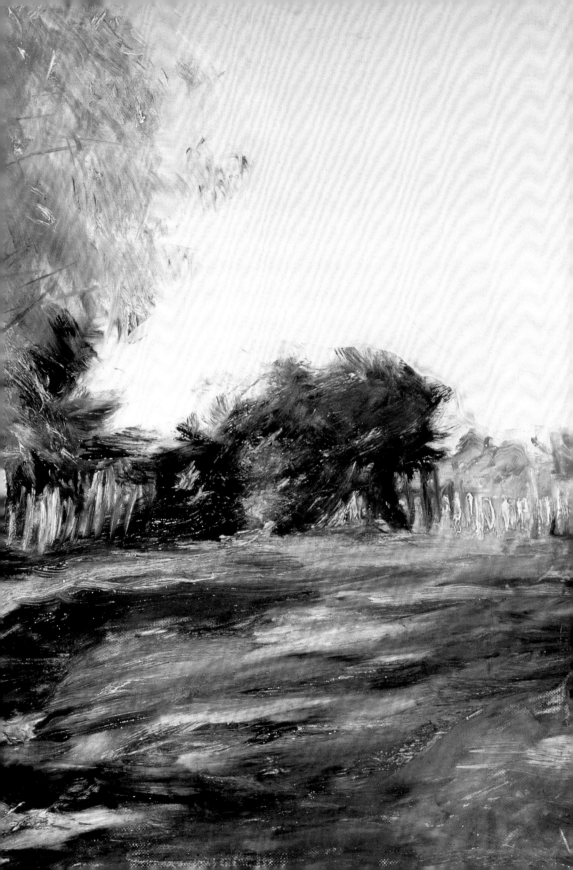

Harald Sohlberg, *The Blue Bench*, 1917
위: 하랄 솔베르그, 〈파란색 벤치〉

Paul Cézanne, *The Great Pine*, 1890~1896
오른쪽: 폴 세잔, 〈큰 소나무〉

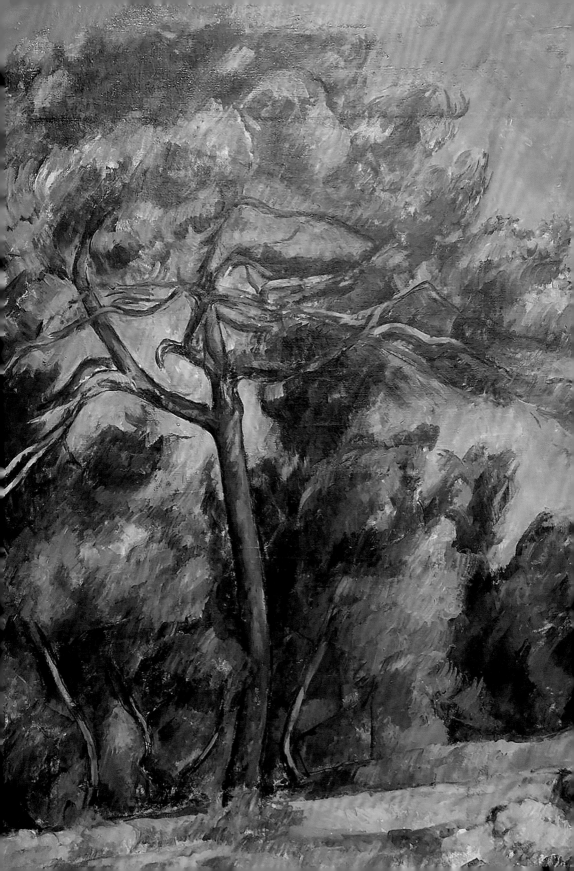

# Claire
# Cansick

클레어 캔식

**저녁 노을**

*Shepherd's Delight,* 2018

극적으로 저무는 해가 생기를 불어넣는 클레어 캔식의 검푸른 숲 그림은 감정적인 측면에서 보자면 전적으로 사실적이다. 노퍽은 그녀가 평생 알고 지낸 풍경이지만 그림에 사용한 매체는 신선했다. 미술을 독학한 화가인 캔식이 유화 물감을 사용하는 모험을 한 것은 색채와 형태 그리고 유화 고유의 질감에 그녀가 매료되었음을 보여준다. 차분하게 가라앉는 물감의 조합은 매우 강렬한 색의 조합만큼이나 중요하다. 이것은 환영을 빚는 얼룩무늬 군복처럼 표면의 패턴을 통해 추상으로 나아갈 수 있다.

하지만 이 작품은 추상화가 아니다. 주위에 사람들이 존재한다. 높이 솟은 전나무의 시점은 화가에게 작품 속 상황을 알려준다. 앞을 향해 다가오는 자동차 헤드라이트 뒤에 숨은 이야기는 불가사의한 내용일 수도, 누군가가 다른 곳으로 가는 도중에 날이 저물고 있다는 평범한 내용일 수도 있다. 캔식은 그림을 그리는 전 과정에 걸쳐 초기 단계에 그린 드로잉을 바탕으로 상상력을 펼친다. 그녀는 최근 사건에서 비롯된 이미지도 활용하기 시작했는데, 연기가 타오르는 어두운 아마존 정글의 한 부분을 그리기도 했다(108~109쪽).

또한 캔식은 나무파(Arborealist)로 알려진, 나무에 집중하는 미술가 그룹의 일원이다. 이들은 20세기 초 런던에서 활동한 독립적인 미술 집단에서 일부 영향을 받았다.

AUSTRALIAN
TEA TREE
(OR PAPERBARK) DETERS
PESTS BY LEAKING
TANNINS INTO THE
WATER, STAINING IT
LIKE TEA.

오스트레일리아산 티트리(또는 페이퍼바크 나무)는
차처럼 타닌을 물속에 흘려보내 용해시킴으로써 해충을 막는다.

Claire Cansick, *You've Got the Whole World at Your Feet*, 2017
앞쪽: 클레어 캔식, 〈당신은 온 세상을 발아래 두었다〉

Cressida Campbell, *Paperbarks*, 1993
왼쪽: 크레시다 캠벨, 〈페이퍼바크 나무〉

A hawthorn is
*the tree most likely*
to be inhabited by 'wee folk'.
*Hawthorn after all is the*
entrance to the Underworld.

산사나무에는 '꼬마 요정'이 살고 있을 가능성이 높다.
결국 산사나무는 지하세계로 들어가는 입구다.

Claire Cansick, *Trespassing for Art III*, 2017
앞쪽: 클레어 캔식, 〈예술을 위한 무단 침입 III〉

Kevin Wilhamson, *Twisted Tree*, 2012
왼쪽: 케빈 윌리엄슨, 〈뒤틀린 나무〉

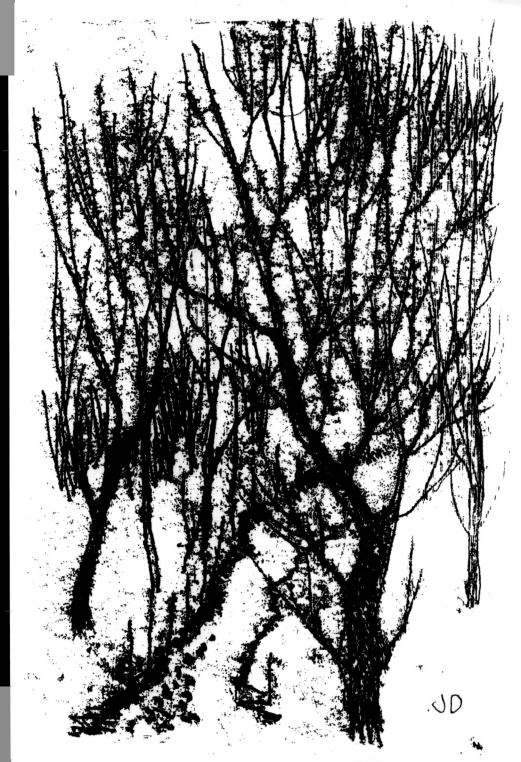

# Joan
# Dannatt

### 조앤 다나트

**겨울나무**

*Winter Trees*, 2014

화가이자 판화가인 조앤 다나트는 겨울날 작업실에서 나무를 바라보기는 했지만 〈겨울나무〉는 상상력을 발휘해 제작했다. 이 작품은 감자를 파서 만든 판화 이래 가장 민주적인 판화 형식인 드라이 포인트 기법으로 제작된 동판화다. 필요한 것은 유리판 한 장이 전부다(또는 표면에 잉크를 바를 수 있는 한 장의 판이면 족하다). 판면에 종이를 얹고 펜이나 연필로 선을 새긴다. 선을 새긴 부분에는 잉크가 고이면서 깔끔하게 정리되지 않은 섬세한 효과가 나타나는데, 이는 자연의 가치를 아는 누군가의 정원 같은 인상을 불러일으킨다.

　　다나트의 판화에는 나무를 응시하며 보낸 90년 세월이 담겨 있다. 녹음이 우거진 런던에서 나고 자란 다나트에게 결코 소재가 부족했던 적은 없었다. 도시에서는 나뭇가지보다 높은 곳에서 생활하거나 일하는 것이 선호되는데, 그녀는 런던에서 가장 크고 가장 오래된 나무를 내다볼 수 있었다. 1950년대에 광고회사인 J. 월터 톰슨J. Walter Thompson에서 미술품 구매 담당자로 있는 동안 다나트는 버클리 스퀘어에서 나뭇잎과 나뭇가지가 보이는 높이의 사무실에서 근무했다. 당시 빅터 파스모어Victor Pasmore나 앤터니 암스트롱존스Antony Armstrong-Jones 같은 전도유망한 젊은 미술가들이 다나트에게 그들의 포트폴리오를 보여줬다. 다나트는 피츠로이 스퀘어가 내려다보이는 강둑 위, 지금의 캐논베리에 자리를 잡았다. 그녀의 정원 담장 안에는 철학자이자 정원사였던 프랜시스 베이컨Francis Bacon이 심은 엘리자베스 뽕나무가 서 있다.

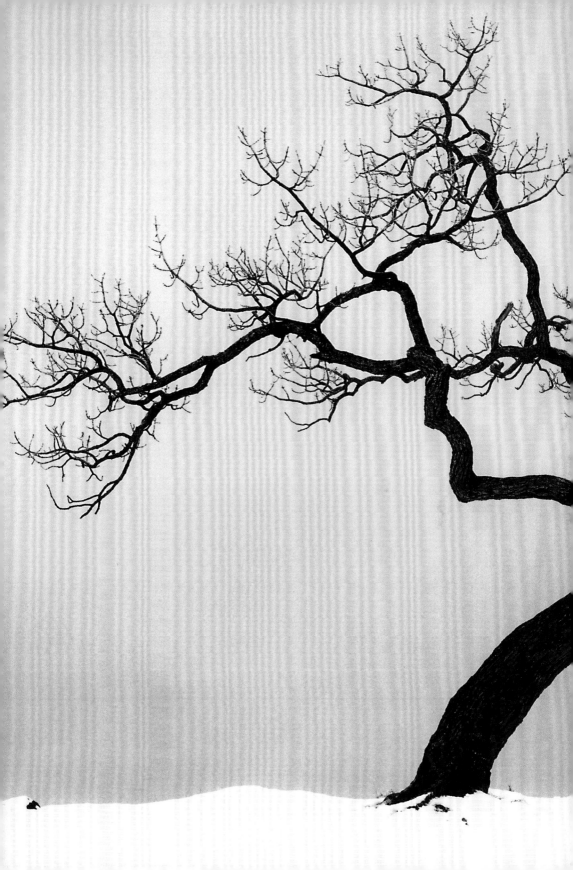

Nature meets artifice

*in a bonsai.*

Releasing the roots
brings nature back;

*boxing it in shuts*

*nature out again.*

분재에서 자연은 기교와 만난다.
뿌리를 풀어주는 것은 자연을 되돌려주지만,
나무를 가둬 꼼짝 못하게 하는 것은
자연을 다시 차단하는 것을 의미한다.

Azuma Makoto, *Shiki2*, 2009
아즈마 마코토, 〈시키2〉

Henry Farrer, *Winter Scene in Moonlight*, 1869
뒤쪽: 헨리 패러, 〈달빛 속 겨울 풍경〉

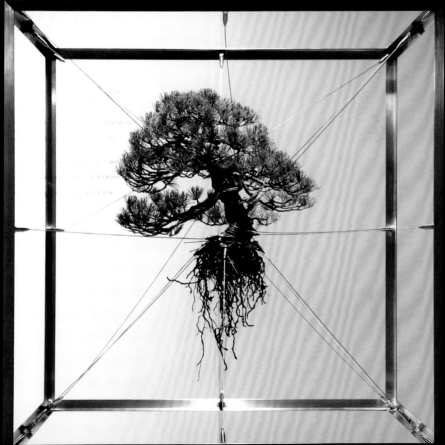

# René
# Magritte

### 르네 마그리트

**절대자를 찾아서**

*The Search for the Absolute,* 1940

르네 마그리트는 친구이자 동료인 초현실주의자 앙드레 브르통André Bre-ton에게 보낸 편지에서 다음과 같이 썼다. "나는 지금 나무에서 특별히 나무에 속하지만 나무에 대한 우리의 지각을 거스르는 것이 무엇인지를 찾으려 하고 있네." 이 벨기에의 화가가 그 해답을 찾자마자 거대한 잎으로 표현된 나무는 그가 평생 다루는 주제가 되었다. 1930년대 중반 이 주제를 처음으로 반복해서 다룬 연작은 '거인La Géante'이었는데, 마그리트 특유의 솜털 같은 구름이 떠 있는 밝고 파란 하늘이 특징적이다. 나무의 몸통은 줄기가 되고 거대한 잎의 잎맥은 생기를 공급한다. 〈절대자를 찾아서〉에서 뼈대만 있는 나뭇잎 모양의 나무는 겨울의 여명을 증언한다. 묘한 흰색 공조차 삭막함을 누그러뜨리지 못한다. 참고로 이 작품은 1940년 말에 그려졌는데 그해 봄부터 벨기에 브뤼셀은 독일에 점령되었다.

마그리트는 정식으로 초현실주의자가 되기 전 몇 년 동안 그래픽 디자이너로 일했다. 그의 직접적이고 포스터와 같은 양식은 익숙한 것을 전복하는 데 도움이 되었다. 나뭇잎 모양의 나무는 나뭇잎과 나무의 본질이긴 하지만 둘 중 어느 것도 아니면서 두 가지 모두이기도 하다. 마그리트가 명료하게 표현한 대로 "초현실주의자가 된다는 것은 데자뷔의 개념을 제거하고 아직 보지 못한 것을 찾는 것이다."

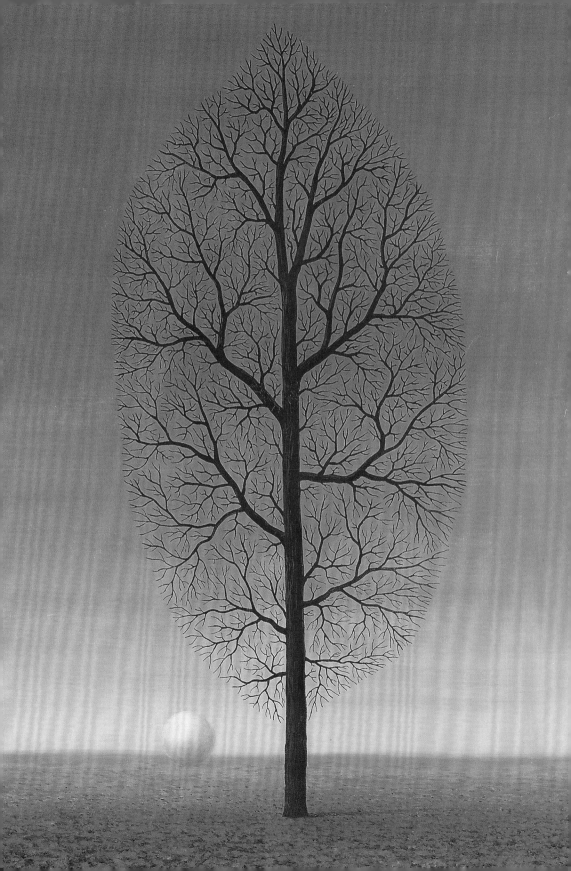

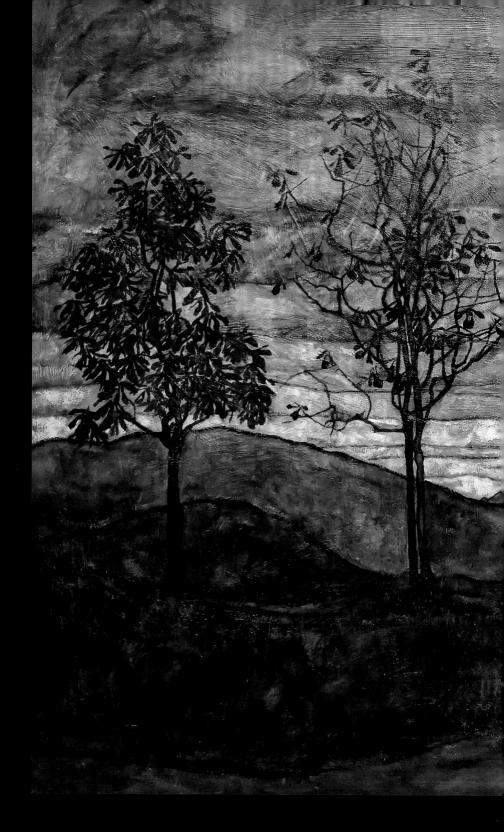

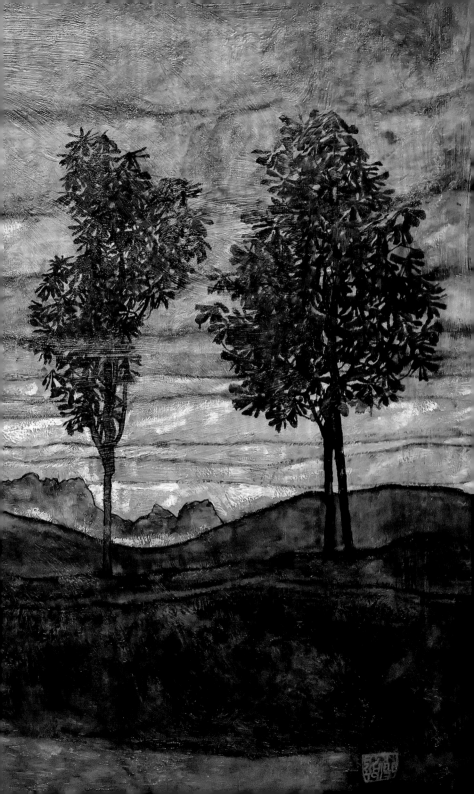

'AND ALL
AT ONCE,
SUMMER
COLLAPSED
INTO FALL.'

Oscar Wilde

"그리고 갑자기 여름은
가을로 기울어졌다."

오스카 와일드

Egon Schiele, *Autumn Tree*, 1909
에곤 실레, 〈가을 나무〉

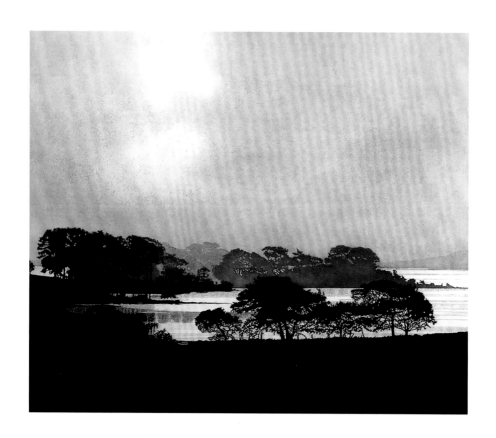

Phil Greenwood, *After the Storm*, 1994
위: 필 그린우드, 〈폭풍우가 지난 뒤〉

Phil Greenwood, *Moon Mist*, 1975
오른쪽: 필 그린우드, 〈달안개〉

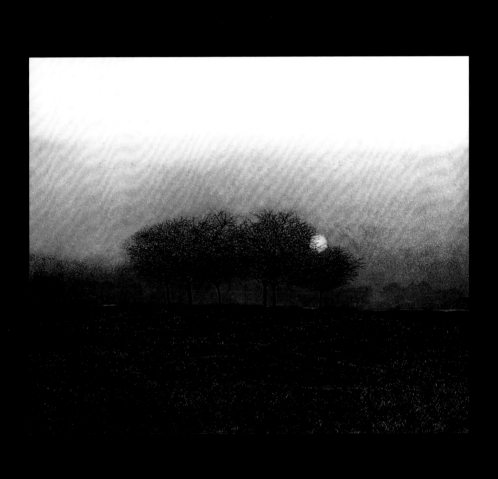

A dormant or dead tree
*is never lonely*
it teems with
invertebrates and fungi.

동면에 들거나 죽은 나무는 결코 외롭지 않다.
나무 안에는 무척추동물과 곰팡이들이 바글거리기 때문이다.

Lars Nyberg, *Solitude*, 2002
라르스 뉘베리, 〈고독〉

# Annie
# Ovenden

## 애니 오벤든

### 햇볕 쬐기

*Catching the Sun*, 2015

애니 오벤든의 나무는 그녀가 나무에 일평생 기울인 애정을 드러낸다. 그녀는 자신이 살고 있는 콘월 지방의 오래된 숲을 거닐곤 하는데 정작 그녀의 눈이 머무는 곳은 다듬어진 풍경 속의 키 크고 나약한 나무들이다. 겨울의 화창한 빛은 그녀를 바깥으로 이끈다. 나뭇가지의 선명한 윤곽선은 맑고 차가운 하늘과 대비되어 나그네나 개를 산책시키는 사람들이나 의식할 수 있는 겨울의 매력을 더해준다.

　　오벤든 작품의 제목은 간혹 원초적인 측면이 있지만 있는 그대로를 설명한다. 〈염려 없게 거뒀네All is Safely Gathered In〉(2010)는 농장에 있는 한 무리의 너도밤나무를 보여준다. 잎이 반쯤 남은 윗부분은 바람에 흔들리고, 쿠션처럼 생긴 관목들이 나무 밑동을 보호하고 있다. 이 그림에는 보이지 않는 구름이 긴 그림자를 드리우고 경작지 풍경의 지평선을 강조한다. 햇빛으로 불 밝힌 나무들은 가지치기를 하지 않는다면 수풀이 될 것인데, 너도밤나무는 부지런히 번식하는 암수꽃을 모두 갖고 있기 때문이다.

　　오벤든은 그림을 세세하게 계획하고 '터무니없이 작은 붓'으로 완전하면서도 불완전한 그림을 그린다. 너도밤나무는 가장 늦게 잎을 떨어뜨리는 나무라 봄에도 서둘러서 초록 잎을 보여주지 않는다. 창백하고 헐벗은 이 나무는 추운 날에는 끝이 붉게 타는 듯 보인다.

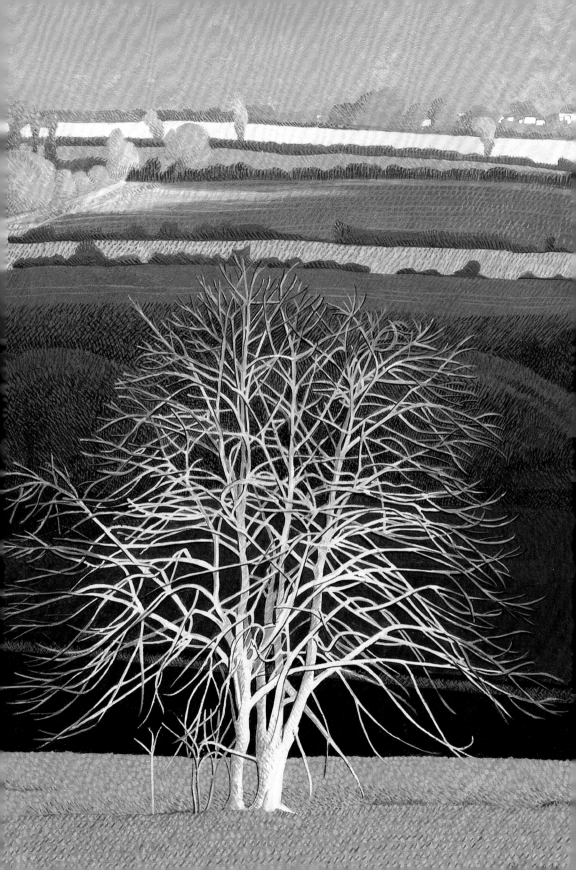

Above Annie Ovenden, *Late One Afternoon*, 2014
위: 애니 오벤든, 〈어느 늦은 오후〉

Opposite Phil Greenwood, *Daisy Field*, 1988
오른쪽: 필 그린우드, 〈데이지 꽃밭〉

Annie Ovenden, *Barley Splatt Pond*, 2003
애니 오벤든, 〈발리스플랫 호수〉

A pollarded tree is a giving tree;
*with a single trunk replaced by multiple stems,*
it can be cut again and again.

가지치기를 한 나무는 아낌없이 주는 나무다.
하나의 기둥이 여러 개의 줄기로 바뀌어
계속 잘라낼 수 있다.

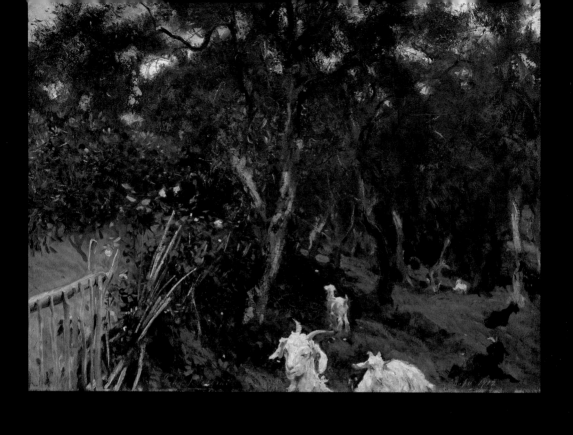

# John Singer
# Sargent

## 존 싱어 사전트

**코르푸의 올리브**

*Olives in Corfu,* 1909

초상화가로 유명한 존 싱어 사전트에게 '올리브 나무 화가'라는 별칭이 있다는 것은 잘 알려져 있지 않다. 그럼에도 불구하고 각양각색의 크기와 모양을 한 그의 올리브 나무들은 첼시에 있던 작업실 바깥 세상에 대한 사전트의 호기심을 드러낸다. 1905년, 세계주의 사상가였던 이 화가는 상점을 닫고 '얼굴'로부터 탈피하겠다는 의지를 표명했다. 특히 상류층 사람들의 얼굴로부터 말이다. 그는 바로 매 여름을 알프스에서, 가을은 남부 유럽에서 몇 달씩 보내며 가족, 친구들과 함께 자기만의 스타일이 있는 여행을 했다.

사전트는 1909년에 그리스의 섬 코르푸에서 알찬 6주를 보냈다. 이 젤이나 책에 그려진 그림 속 유유자적 거니는 염소들은 그가 자신의 여행 동반자들에게 선사했던 평온함을 보여준다. 사진의 영향을 받은 이 그림의 크롭(사진이나 그림의 일부를 잘라내는) 방식은 다음해 그려진 〈올리브 나무 숲The Olive Grove〉에 등장하는 마을 노동자들의 구성에서도 볼 수 있는데, 이 작품은 그가 왕립아카데미를 위해 〈알바니아의 올리브 따는 사람들 Albanian Olive Pickers〉을 제작하던 중 유화 물감으로 스케치한 것이다. 염소치기부터 평범한 동네 사람들, 그리고 민속의상을 입은 일용직 노동자들에 이르는 흐름 속에서 사전트는 풍경과 조화를 이루며 일하는 인류에 대한 낭만을 고양시킬 수 있었다.

John Singer Sargent, *Olives, Corfu*, 1912
왼쪽: 존 싱어 사전트, 〈올리브, 코르푸〉

John Singer Sargent, *Home Fields*, ca 1885
위: 존 싱어 사전트, 〈집 들판〉

The presence of willow signals a waterway,

*even when none is visible.*

버드나무의 존재는 물길이 있다는 신호다.
비록 그 물길이 보이지 않더라도.

Phil Greenwood, *Reflections*, 1992
필 그린우드, 〈반사〉

Howard Sooley, *Prunus Sargentii, Ryland Road*, 2019
하워드 술리, 〈산벚나무, 라일랜드 로드〉

Howard Sooley, *Prunus (Unknown), Ryland Road*, 2019
하워드 술리 〈벚나무(미상), 라일랜드 로드〉

# Georgia
# O'Keeffe

### 조지아 오키프

**로런스 나무**

*The Lawrence Tree,* 1929

'로런스의 앞마당에 있는 나무 아래, 테이블 위에 누워 바라본 나무'라고 한 이 그림에 대한 오키프의 설명은 나름대로 간결하다. 이 나무는 '폰데로사 소나무'로 불리는 거대한 소나무로서 소설가 D. H. 로런스D. H. Lawrence의 뉴멕시코 집 근처에 있었다. 로런스가 1920년대에 오래된 나무 벤치에 앉아 글을 쓰며 두 번의 여름을 보낸 곳이다. 그는 수관보다 월등하게 튼튼한 몸통을 지닌 나무가 자신을 지켜주는 수호천사라고 설명했다(폰데로사 소나무는 30미터가 넘게 자란다). 로런스는 글을 쓰는 데 작업대를 사용했지만 오키프는 작업대에 기대 나무 사이로 하늘을 바라보고자 했다.

〈로런스 나무〉는 오키프가 1929년 처음으로 뉴멕시코를 방문했을 때 그린 그림으로 당시 오키프는 이미 잘 알려진 화가였다. 그녀는 로런스와 그의 아내 프리다가 소유한 타오스 목장에서 2개월 이상을 머물렀지만, 로런스는 이미 그곳을 떠난 상태였고 다음 해에 결핵으로 사망했다. 그는 뉴멕시코의 공기를 사랑했고, 뉴욕으로부터 피신 온 오키프에게는 이곳의 하늘이 활력소가 되었다. 이 그림에서 그녀는 나무의 주요 기관을 통해 밤하늘을 관찰한다. 검은 나뭇잎의 구름 속 동맥처럼 생긴 나뭇가지들은 생명의 피를 뿜어 올린다. 오키프의 의도대로 '거꾸로 서 있는' 나무 그림을 보면 누워서 위를 바라보는 느낌이 더욱 고조된다. 이러한 이유로 코네티컷주 하트포드에 위치한 워즈워스 아테네움 미술관(Wadsworth Atheneum Museum of Art)에는 이 그림이 거꾸로 걸려 있다.

In Japan, the transience of cherry blossom is
celebrated, not mourned;
it inspires reflection on *mono no aware*,
or the pathos of things.

일본에서는 벚꽃의 덧없음을 슬퍼하지 않고 기념한다.
그것이 숭고함이나 사물의 비애에 대한
반향을 불러일으키기 때문이다.

Arie Zonneveld, *Once Again*, 1923~1926
아리 존느벨트, 〈다시 한 번〉

Phil Greenwood, *Summer Park*, 1984
왼쪽: 필 그린우드, 〈공원의 여름〉

Phil Greenwood, *Blossom*, 2003
위: 필 그린우드, 〈개화〉

# David
# Hockney

데이비드 호크니

**할리우드 정원**

*A Hollywood Garden*, 1966

영국의 화가 데이비드 호크니의 브래드퍼드에서 시작해 왕립예술대학 (Royal College of Art)을 거쳐 로스앤젤레스로 이어지는 초기 연대기는 잘 알려져 있다. 호크니재단(Hockney Foundation)은 캘리포니아에서 이어진 호크니의 긴 여정을 다음과 같은 몇 개의 인상적인 문장으로 압축한다. "1964년 로스앤젤레스로 이주해 야자수와 수영장이 있는 장면을 그리다……1967년 로스앤젤레스에 매료되어 캘리포니아 남부 생활양식에 영향을 받은 많은 수의 그림을 그리다."

〈할리우드 정원〉은 호크니가 로스앤젤레스에 심취하기 전, 그렇지만 이 도시를 처음 발견한 기쁨을 경험한 이후에 제작되었다. 로스앤젤레스는 호크니가 이전에 담은 적 없는 미국의 활기로 들떠 있으면서 동시에 리비에라 해안 지방의 빛과 자유로움을 제공하는 곳이었다. 하지만 이 무렵 호크니는 로스앤젤레스의 할리우드 지역이 매력과는 거리가 먼 도시고 불편함을 느낄 정도로 더운 곳이며 맑은 공기와 언덕과 협곡의 초목이 부족한 곳이라는 사실을 알았을 것이다. 작품 속 수영장이 없는 정원은 태평양 연안 지역의 포스트모던 건축의 진부함을 보여주는데, 그 와중에도 바나나 나무와 용설란이 활기를 불어넣는다. 작품에서 살아 있는 느낌을 주는 것은 나무 그림자의 움직임뿐이다. 이 무렵 호크니는 사진을 보고 그림을 그렸다. 이 작품은 그의 유명한 '수영장' 3부작, 즉 〈작은 첨벙The Little Splash〉(1966)과 〈첨벙The Splash〉(1966), 〈더 큰 첨벙A Bigger Splash〉(1967)처럼 폴라로이드 사진과 같은 방식으로 테두리가 둘러져 있다. 수영장 그림은 튀기는 물조차 호크니가 신문 가판대에서 구입한 수영장 안내서에서 영감을 받아 제작되었다. 이 그림들은 모두 상상의 장면이다. 하지만 이 할리우드 정원은 인공적으로 보이는 식물과 더불어 실제 현실이다.

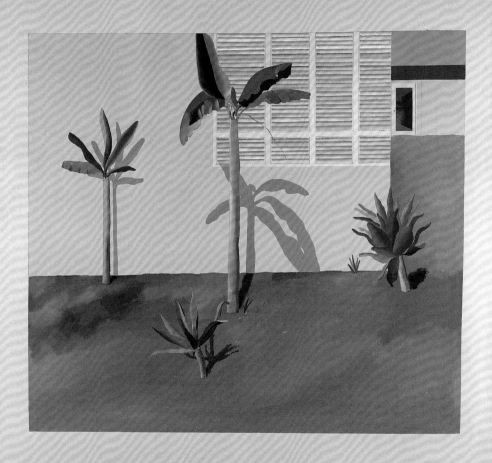

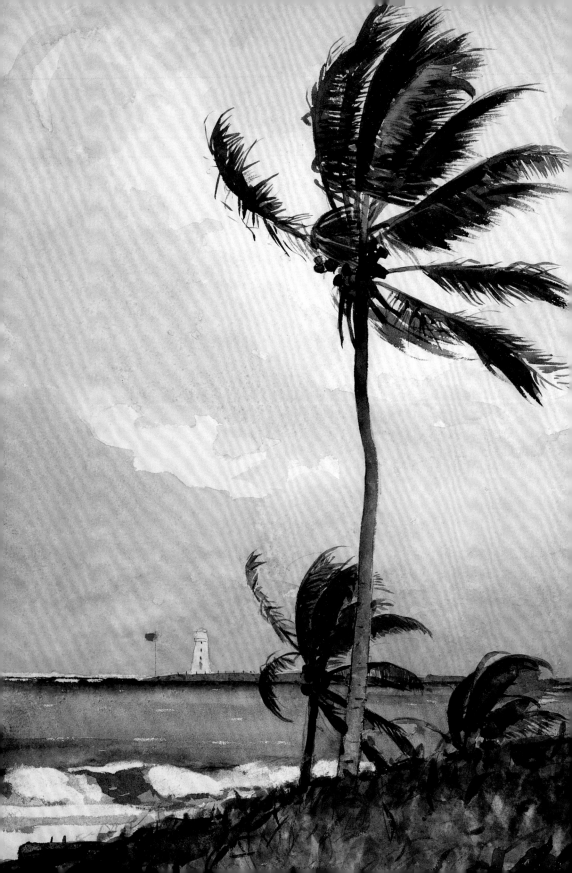

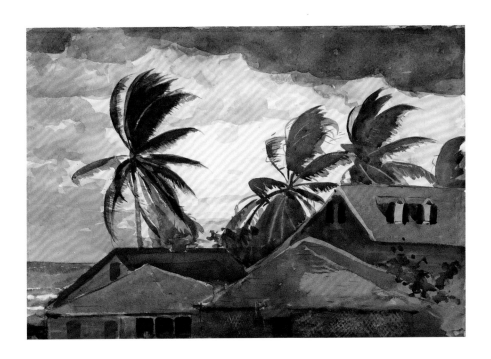

Claire Cansick, *Burning of the Amazon*, 2020
앞쪽: 클레어 캔식, 〈불타는 아마존〉

Winslow Homer, *Palm Tree, Nassau*, 1898
왼쪽: 윈즐로 호머, 〈종려나무, 나소〉

Winslow Homer, *Hurricane, Bahamas*, 1898
위: 윈즐로 호머, 〈허리케인, 바하마〉

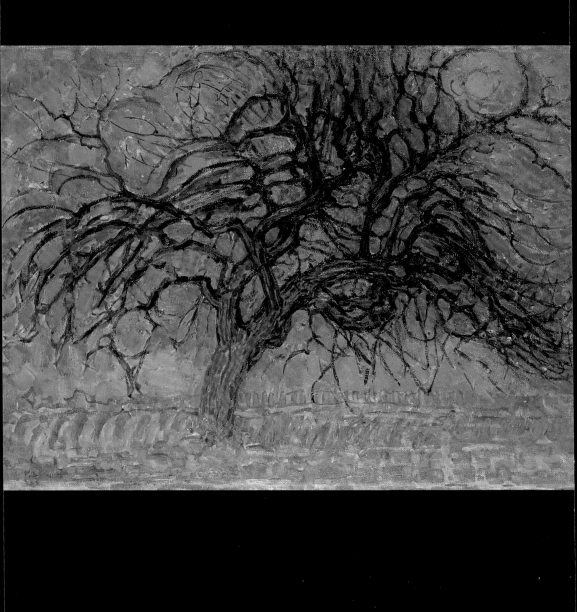

# Piet
# Mondrian

## 피에트 몬드리안

### 저녁: 붉은 나무

*Avond (Evening) The Red Tree, 1908~1910*

피에트 몬드리안은 초창기에 나무 그림을 많이 그렸지만 추상미술 연구가 완성된 후에는 나무를 거의 소재로 사용하지 않았다. 사실 나무에 대한 그의 거부감이 전적인 이유였다. 이 네덜란드인 화가는 사교적인 자리에서 만약 나무가 자신의 시야를 가렸다면 자리를 바꿔달라고 요청했을 것이다. 몬드리안의 친구이자 전기 작가인 미셸 쉬포르Michel Seuphor에 따르면 오랫동안 파리에 거주했던 몬드리안은 나무가 많아 지나치게 낭만적인 파리보다 뉴욕을 더 좋아했다고 한다. 몬드리안은 1940년에 뉴욕으로 영구히 이주했다.

그러나 나무는 미술가의 실험 기간에는 유용했다. 〈붉은 나무〉는 짧았던 신인상주의 시기에 그려진 그림으로 짧은 붓놀림을 통해 선명한 색을 입혀, 뒤로 물러나는 푸른 하늘과 대조되는 붉은 색이 전경으로 돌출하게 했다. 뒤엉킨 나뭇가지들은 이후 입체파 식으로 정리되었고, 자연스러운 나무의 형태는 단색의 곡선으로 연결되었지만 이후 곧은 직선으로 펴졌다. 이 그림들의 제목에는 '나무' 라는 단어가 포함되어 있지만 건축물을 닮아가기 시작했다.

〈붉은 나무〉의 시각적 불확정성 뒤로 감춰진 빨강, 파랑, 그리고 약간의 노랑 색조는 몬드리안이 궁극적으로 찾게 된 해답의 작은 징후를 보여준다. 그것은 원색을 구획하는 흑백 격자의 평온한 균형 상태이며 맨해튼의 거리 지도와 다르지 않다.

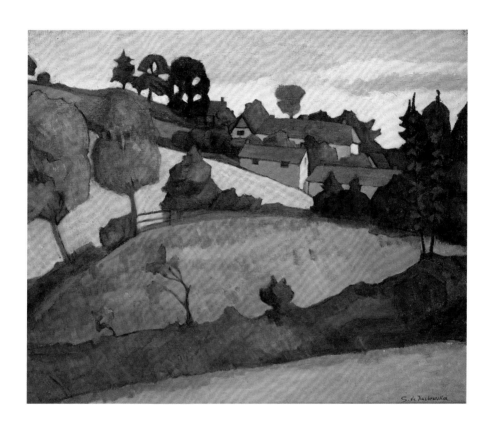

Henri Manguin, *Cork Oak Trees*, 1906
앞쪽: 앙리 망갱, 〈코르크 나무〉

Philip Richardson, *The White House, Hawkhurst*, 2014
왼쪽: 필립 리처드슨, 〈하얀 집, 호크허스트〉

Stanislawa de Karlowska, *At Church Staunton, Somerset*, ca. 1916
위: 스타니슬라바 데 카를로프스카, 〈스탠턴 교회에서, 서머싯〉

Above Fred Ingrams, *Black Drove, Middle Level, March,* 2017
위: 프레드 잉그램스, 〈블랙드로브 길, 미들레벨, 3월〉

Opposite: Fred Ingrams, *Lonely Tree, Pymoor, July,* 2016
오른쪽: 프레드 잉그램스, 〈외로운 나무, 파이모어, 7월〉

# Dame Laura
# Knight

로라 나이트

**세인트존스우드의 봄**

*Spring in St John's Wood,* 1933

이 경쾌하고 바쁜 장면은 분주한 배달부, 테니스 치는 사람들, 잘 차려 입고 이동하는 사람들의 모습을 보여준다. 로라 나이트가 위층 창문에서 본 풍경이다. 신선한 봄볕을 받아 가지치기된 칠엽수들은 새순으로 빛나고, 그 옆 정돈된 다른 품종의 나무들은 새순이 나려면 앞으로 1년은 더 필요해 보인다. 이 그림은 런던 세인트존스우드의 상류층 보헤미안 거주 지역의 질서와 풍요를 그린 것이다.

나이트는 이 그림을 그리기 4년 전에 여성 기사 작위를 받았고 1936년 왕립아카데미 회원으로 선출될 때까지 정기적으로 왕립아카데미의 여름 전시에 참여했다. 그녀는 왕립아카데미의 설립 이후 정회원 자격을 누린 최초의 여성이며, 남편 해럴드 나이트Harold Knight보다도 앞서 자격을 얻었다. 갓 십대를 벗어난 가난한 화가였던 그녀는 노팅엄에 있는 미술학교에서 남편을 만났다. 그녀는 겨우 15세에 죽어가는 어머니의 교직을 물려받기도 했다. 이후 명성을 인정받게 된 것은 로라 나이트에게 중요한 기회였다. 근대 미술의 불확실성과 무관하게 그녀가 가장 깊이 공감하는 주제를 탐구할 여유를 누릴 수 있었기 때문이다. 그녀는 다채로운 주제를 모색하는 유명한 화가가 아니라 공감하는 사람으로서 서커스 공연자들과 집시들의 삶 속에서 환영받았다. 그녀는 가난한 사람들을 좋아했지만 그렇다고 자신이 가난한 사람이 되고 싶어 하지는 않았다.

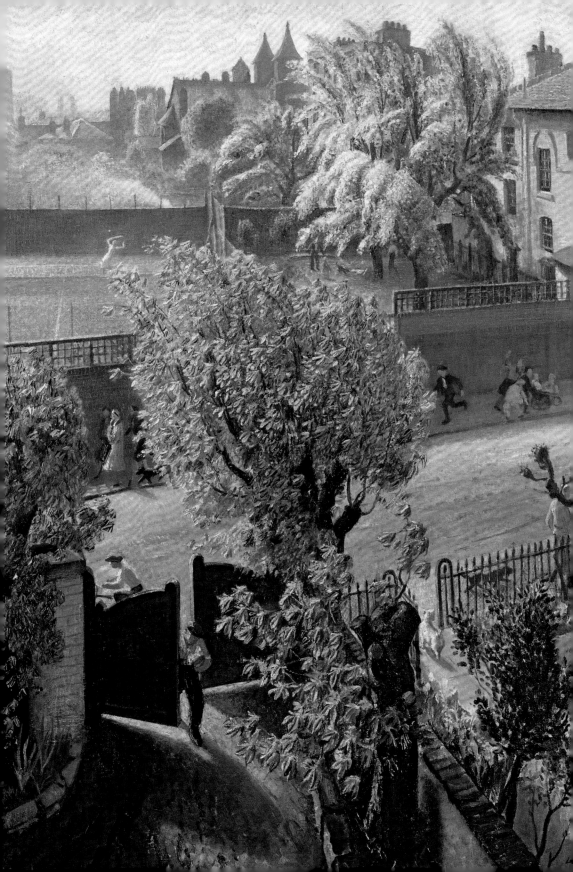

Peaches are named after Persia.
Their cultivation in northern Europe
was much improved by
the introduction of glass houses.

복숭아(Peach)는 그 이름이 페르시아(Persia)에서 유래했다.
북유럽의 복숭아 재배는 온실이 도입되며 개선되었다.

Dame Laura Knight, *Peach Blossom*, 1938
로라 나이트, 〈복숭아꽃〉

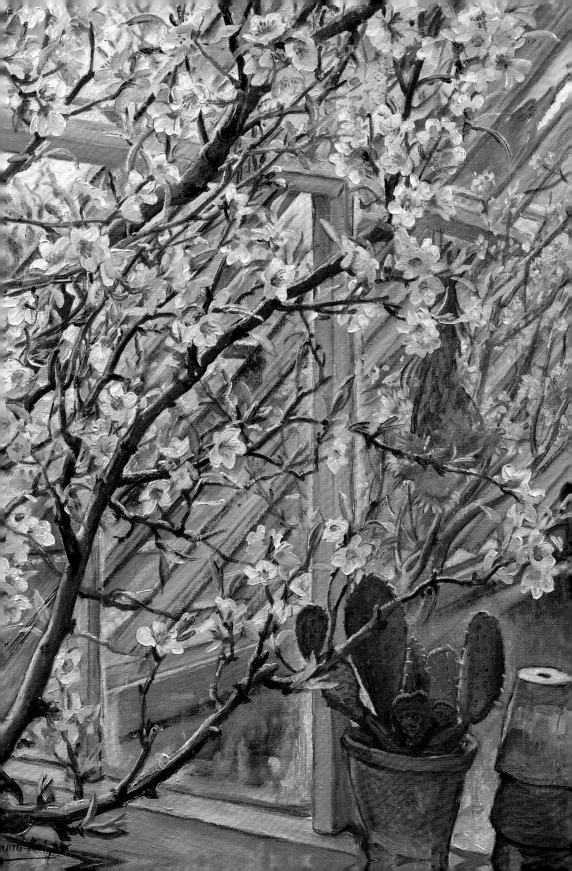

Howard Sooley, *Ginkgo Biloba, Prince of Wales Road*, 2019
위: 하워드 술리, 〈은행나무, 프린스오브웨일스 로드〉

Opposite: Annie Ovenden, *Tree on Bodmin Hill*, 2016
오른쪽: 애니 오벤든, 〈보드민힐의 나무〉

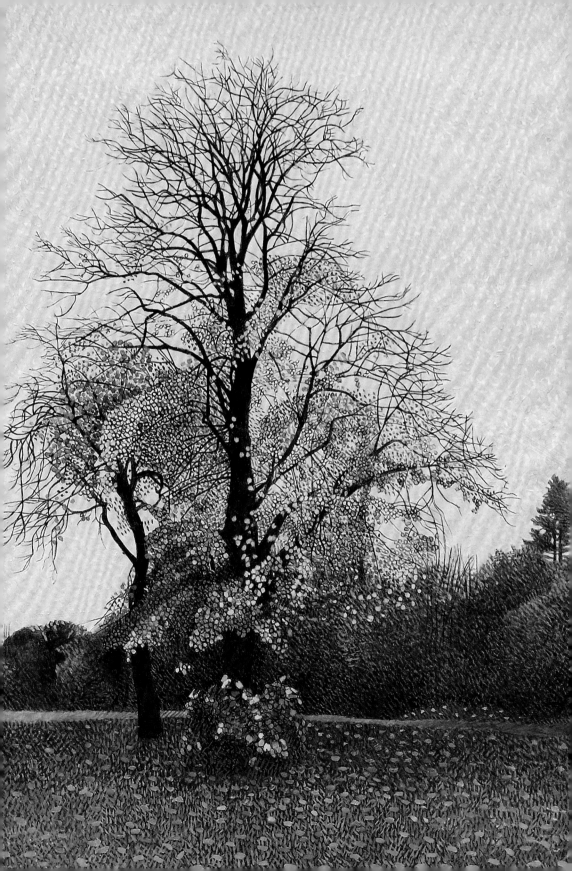

With dappled shade in

*autumn, winter and spring,*

the smooth floor of a beech wood

*is an incubator for bluebells.*

가을과 겨울, 봄에 드리우는
얼룩덜룩한 그늘과 더불어
너도밤나무 아래의 매끄러운 바닥은
블루벨의 요람이다.

Previous page: Phil Greenwood, *Autumn Heath*, 2019
앞쪽: 필 그린우드, 〈가을 황야〉

Opposite: Phil Greenwood, *Leaf Fall*, 1979
왼쪽: 필 그린우드, 〈낙엽〉

# Harald
# Sohlberg

하랄 솔베르그

**눈부신 햇빛**

*Sun Gleam,* 1894

좋았던 어느 여름의 기억처럼 〈눈부신 햇빛〉은 빛의 유희를 통해 표현한 분위기와 감성에 관한 것이다. 햇볕이 내리쬐는 하얀 나무집은 인기척이 느껴지지만, 그 환영을 깨뜨릴 사람은 작품 속 어디에도 없다. 밝은 해안가는 깊고 탁한 전경 사이로 투과되고 햇살은 오솔길 위로 반짝이며 액체처럼 흐른다. 극도로 패턴화된 침엽수의 윤곽선도 마찬가지로 물기를 먹은 듯하다. 세선세공(금, 은 등의 연성을 이용해 가는 실 모양으로 만드는 귀금속 공예기술)으로 만든 칸막이처럼 반짝이는 경치를 가로지르는 나무들은 아마추어 사진가가 포착하기엔 어려울 수 있는 뚜렷하게 다른 두 개의 장면을 구분한다. 대신에 우리는 완벽하게 균형 잡힌 깊이를 보게 된다.

하랄 솔베르그의 서정적인 그림은 노르웨이 내에서는 높이 평가되지만 이외 지역에서는 거의 찾아볼 수 없다. 전능한 자연이 관찰자와 모든 인류를 압축된 원근법 안에 담는 작품 〈산속의 겨울밤Winter Night in the Mountains〉(1914)은 우주적 사유를 보여주는데 노르웨이 사람들이 매우 사랑하는 그림으로 뽑힌다.

현재 오슬로에 있는 솔베르그의 집 근처, 오슬로피오르의 거대한 만을 보여주는 그림 〈눈부신 햇빛〉은 신비로운 민간 설화와 신낭만주의의 연출 방식을 바탕으로 한다. 이 화가는 짧은 여름과 긴 겨울을 가진 노르웨이를 묘사하며 거의 대부분 짙은 색의 나무로 표현되는 극단적인 명암법을 보여준다.

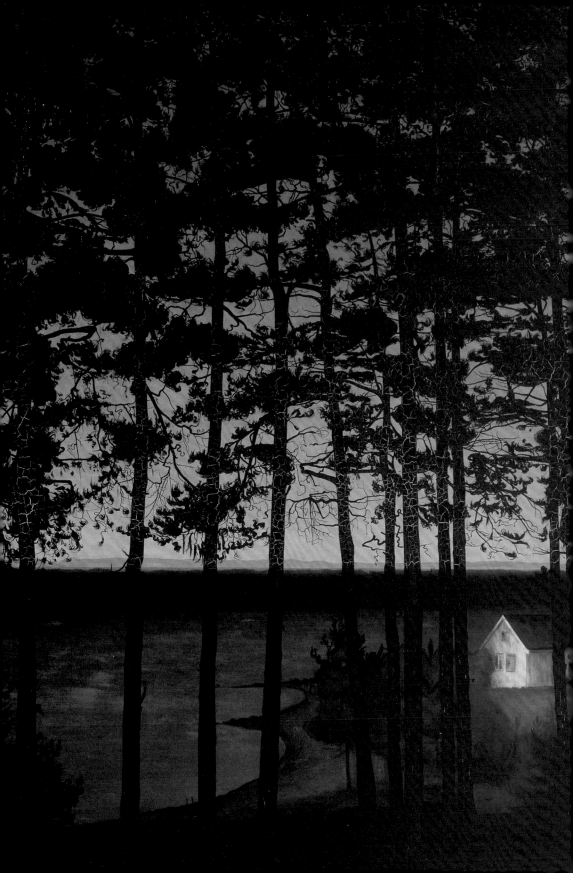

'IN A FOREST
YOU SENSE
THE PRESENCE
OF A DEITY'

Anton Chekhov

'숲속에서는 신의 존재를 느낄 수 있다'

안톤 체호프

Harald Sohlberg, *Fisherman's Cottage*, 1906
하랄 솔베르그, 〈어부의 오두막〉

Howard Sooley, *Prunus 'Oku-Miyako', Ryland Road*, 2019
하워드 술리, 〈벚나무 '야앵화', 라일랜드 로드〉

Howard Sooley, *Prunus 'Tai-Haku', Ryland Road*, 2019
하워드 술리, 〈왕벚나무, 라일랜드 로드〉

Phil Greenwood, *Amber Light*, 1993
위: 필 그린우드, 〈황색 빛〉

Phil Greenwood, *Grasswalk*, 1978
오른쪽: 필 그린우드, 〈풀밭 산책로〉

In the English Midlands,
traditional laid hedges
*bristle with trees that*
overlook the ridge-and-furrow fields
*of a thousand years ago.*

영국 중부에서는
나뭇가지로 쳐놓은 전통적인 울타리들이
천 년 전에 만들어진
이랑을 내려다보고 있다.

Annie Ovenden, *Folly Field II*, 2010
애니 오벤든, 〈폴리필드 II〉

# David
# Inshaw

데이비드 인쇼

**번개와 밤나무**

*Lightning and Chestnut Trees, 1985~2003*

마로니에 나무는 영국의 가을을 대표하지만 그림 속의 나무는 꽃으로 불밝힌 5월의 마로니에다. 5월은 나뭇잎이 아직 신선하고 튼튼하기 때문에 폭풍우가 맥을 못 추는 시기다. 과감하게 아래를 잘라낸 높은 시선은 멀리 비구름이 내려치는 장면을 강조하지만 우리의 시선을 사로잡는 것은 기다란 번개를 맞아 바스락거리는 나무들이다. 칠엽수는 거대한 크기로 자라는 나무인데 본래 공원이나 전원 지역의 사유지 길가에 심겼다.

데이비드 인쇼가 묘사하는 잉글랜드는 주로 윌트셔고 특히 좁은 반경의 데비제 지역 주변이다. 신비한 기원을 지닌 실버리힐에서 내려다보이는 에이브버리 고대 기념물들이 이 지역에 포함된다. 인쇼의 낭만적인 풍경은 보편적이고 오래된 것 위에 던져진 개인의 갈망과 연상의 그물망을 묘사한다. 〈배드민턴 게임The Badminton Game〉(1972~1973)에는 거만하고 남성적인 나무들이 깔끔하게 고정된 집에 너무나 가까이 서 있다. 또 다른 정원에는 술래잡기를 하는 이들 옆에 잘 손질된 칠엽수가 서 있는데 직설적으로 표현하자면 남근 형태의 꽃이 만발했다. 오랜 세월에 걸쳐 무르익은 인쇼의 나무들은 자연으로 하여금 스스로 이야기하게 한다.

Horse chestnut is a statement tree,

*rarely found in a woodland.*

칠엽수는 숲에서는 거의 볼 수 없는,

중심이 되는 나무이다.

David Inshaw, *Chestnut Tree*, 1994
데이비드 인쇼, 〈밤나무〉

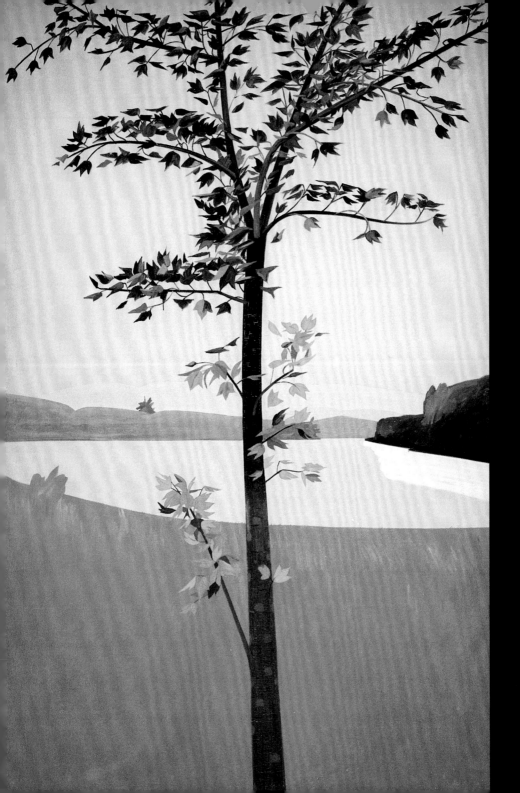

# Alex
# Katz

알렉스 카츠

**아메리카 꽃단풍**(4:30)

*Swamp Maple (4 30)*, 1968

알렉스 카츠의 유난히 긴 활동기에, 반짝이는 그의 모델들만큼이나 나무라는 주제는 이 뉴욕에 사는 예술가를 매혹했다. 그의 작품의 거대한 크기(《아메리카 꽃단풍》은 높이가 3.6미터에 이른다)에도 불구하고 초기 아이디어부터 실현에 이르기까지 연속성이 존재하는 이유는 카츠가 실물을 그리기 때문이다. 빛과 그 빛이 계속 변화하는 효과에 매료된 그는 하나의 소재에 반복적으로 다가가 충분한 재료를 얻게 될 때까지 유화 물감으로 스케치한다. 이 그림의 경우 매일 오후 4시 30분에 그린 것이다. 그런 다음 그는 캔버스로 옮기기 위한 가장 효과적인 표현 방식을 선택한다.

풍경은 카츠에게 여가활동인 적이 없었다. 풍경은 일평생 그의 작품 활동에 자극이 되었다. 그는 70여 년 전 미술 장학금을 받아 메인주를 방문했는데 그때 야외에서 그림을 그리는 즐거움을 처음 알게 되었다. 그때부터 그는 뉴욕과 메인주에서 구상화가이자 풍경화가로 활동하며 현대 미술가로서 자리를 잡을 수 있었다.

〈아메리카 꽃단풍〉의 빛과 에너지는 확실히 미국적이며, 일본식 구도에서 영향을 받았다. 미국 북동부 전역에서 볼 수 있는 번식력 강한 이 단풍나무는 여름의 색을 띠고 있어 탁 트인 하늘을 배경으로 뚜렷한 윤곽을 드러내며, 모든 잎의 해부학적 구조를 상세히 묘사하는 빠른 붓놀림은 단순화된 배경의 정적을 깨뜨린다.

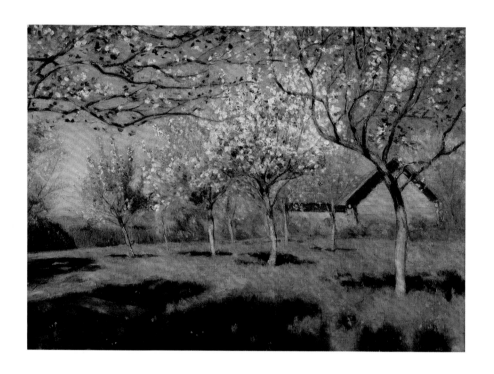

Isaac Levitan, *Apple Trees in Blossom, 1896*
위: 이사크 레비탄, 〈꽃이 핀 사과나무〉

Isaac Levitan, *A Day in June, ca 1895*
오른쪽: 이사크 레비탄, 〈6월의 어느 날〉

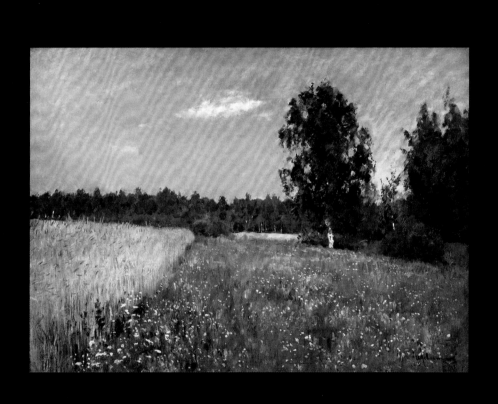

# Isaac
# Levitan

### 이사크 레비탄

**봄의 홍수**

*Spring Flood,* 1897

여기서 홍수는 재난의 징후가 아니라 오랫동안 얼어붙었던 겨울이 지나고 눈이 녹아 생긴 결과다. 가느다랗고 긴 자작나무들이 붐비는 가운데 가문비나무와 참나무의 무리 어디에도 주목할 만한 것은 없다. 비록 자작나무는 주변 환경에 편승하지만, 한편으로 러시아의 부적이기도 하다. 자작나무의 알록달록하며 지붕처럼 펼쳐진 상단은 낙관적인 삶을 증명하고, 자작나무의 살균 기능은 생명을 보존하기 때문이다. 물에 잠겨 윤이 나는 이 하얀 나무들은 이사크 레비탄의 고요하고 서정적인 풍경만큼이나 러시아의 정체성을 이루고 있다.

극작가 안톤 체호프는 레비탄과 동시대인이자 가까운 친구였다. 그는 형제들과 함께 시골에서 보낸 어느 여름에 "자연에는 너무 많은 공기와 에너지가 있어서 그것을 묘사할 힘이 없다."고 썼다. "모든 작은 나뭇가지들이 소리를 지르며 레비탄의 그림에 등장하고 싶어한다." 체호프는 풍경과 사람을 묘사하기 위해 '레비탄 풍(Levitanesque)'이라는 용어를 사용했다. 잘생기고 무기력하고 우울한 성향의 레비탄은 심한 우울증을 앓았고, 1894년에 총으로 자살을 시도했다. 자신의 연극은 모두 코미디라고 주장했던 체호프는 1년 후 희곡 〈갈매기The Seagull〉에 레비탄을 등장시켰다. 제1막에서 무대 밖의 총소리가 난 후, '레비탄 풍'의 콘스탄틴은 제2막에서 머리를 붕대로 감고 등장한다.

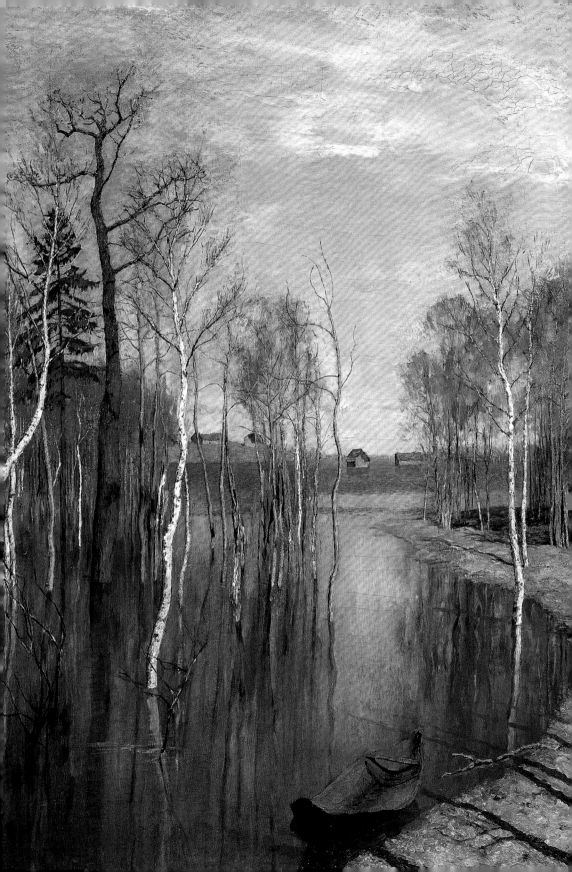

Annie Ovenden, *On the Banks of the River Bedelder*, 2004
위: 애니 오벤든, 〈베델더 강 기슭에서〉

Annie Ovenden, *Into the Woods*, 2005
오른쪽: 애니 오벤든, 〈숲속으로〉

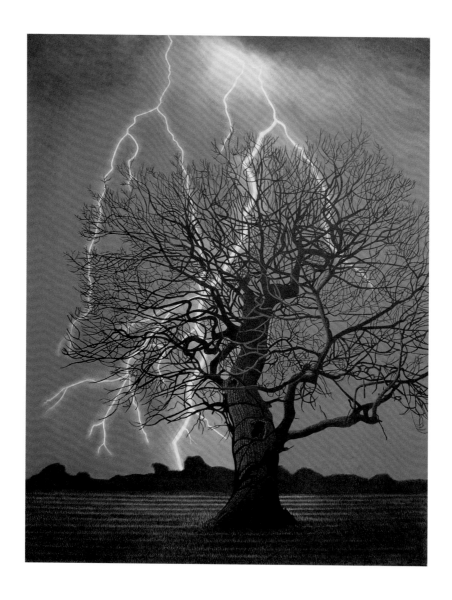

Annie Ovenden, *Lightning Bolt*, 2006
위: 애니 오벤든, 〈번갯불〉

Annie Ovenden, *The Valley in the Mist*, 2007
오른쪽: 애니 오벤든, 〈안개 속의 계곡〉

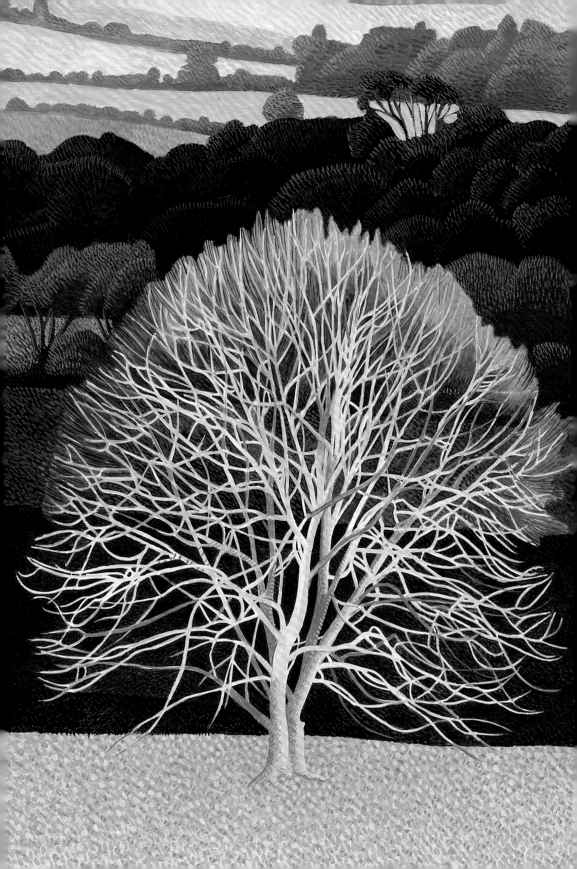

Annie Ovenden, *Catching the Sun 2*, 2015
왼쪽: 애니 오벤든, 〈햇볕 쬐기 2〉

Annie Ovenden, *Boxing Day Walk II*, 2014
위: 애니 오벤든, 〈복싱 데이 산책 II〉

John Singer Sargent, *Olive Trees, Corfu*, 1909
160~161쪽: 존 싱어 사전트, 〈올리브 나무, 코르푸〉

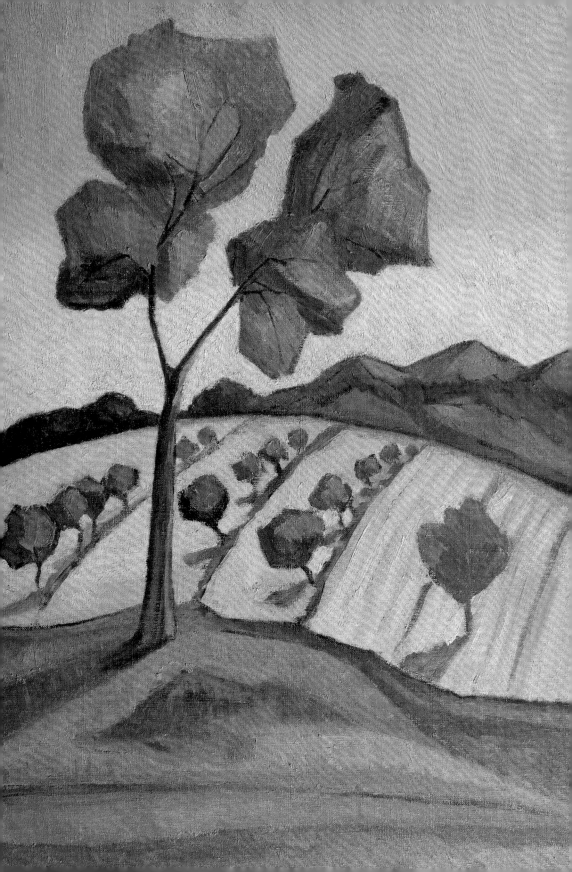

# Stanislawa
# de Karlowska

## 스타니슬라바 데 카를로프스카

**풍경**

*Landscape, after 1935*

스타니슬라바 데 카를로프스카의 초기 활동은 20세기 초 런던 미술계의 일반적인 이력서처럼 보이지만 그녀보다 더 유명했던 그녀의 남편, 로버트 베번Robert Bevan이 죽은 후 그녀는 화가로서 자기만의 길을 갔다. 스타시아Stasia(그녀의 잘 알려진 이름)는 여성 화가였기 때문에 친구 월터 시커트의 캠든 타운 그룹Camden Town Group에 참여할 수 없었지만, 1913년에 여성뿐만 아니라 이민자 예술가들도 참여하는 런던 그룹London Group과 함께 단체를 설립했다.

폴란드에서 태어난 스타시아는 크라쿠프와 파리에서 미술을 공부했는데, 이후 남편 베번이 서섹스에 있는 자기 가족의 영지와 스타시아의 영지를 교환하자고 설득했다. 그들이 런던으로 이주한 후, 우편번호 NW3에 있는 그들의 집은 주류 밖에서 활동하는 화가들이 모이는 장소가 되었다. 스타시아는 베번이 장기간 그림 여행을 떠나는 동안에도 아이들과 함께 집에 머물기로 했지만, 자신의 이름을 지키며 계속해서 그림을 소개했다.

경작지 풍경은 아마도 브르타뉴 지방으로 보이며, 이곳은 베번이 죽은 후 스타시아가 딸의 가족과 함께 휴가를 보낸 곳이다. 한 그루의 나무가 우리의 눈을 풍경으로 이끄는데 둥그런 경작지와 들쭉날쭉한 미개척지가 모두 보인다. 화가의 울림 있는 색감과 확신에 찬 단순함은 양식적이든 아니든 영국의 진흙과 달리 신선하고 자유롭다. 유럽의 민속 예술을 통해 모더니즘을 정제한 결과일 것이다.

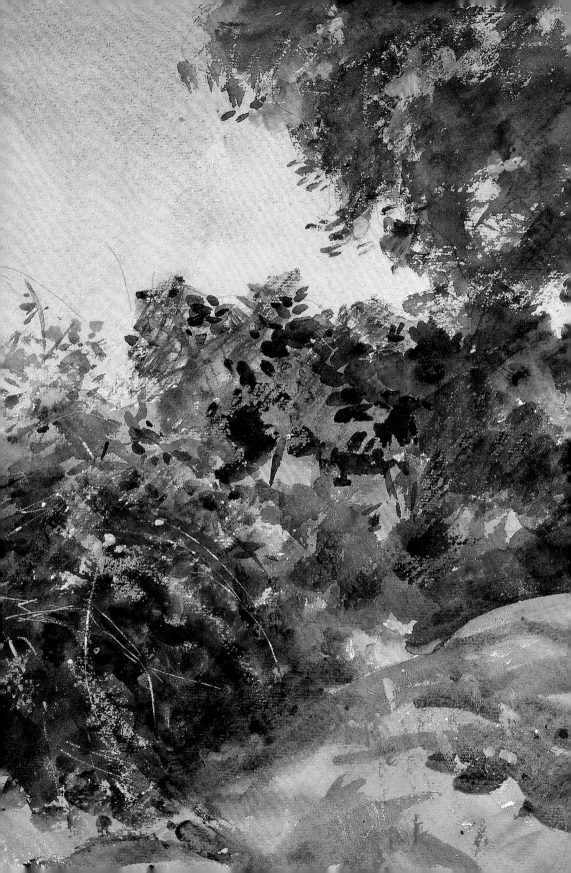

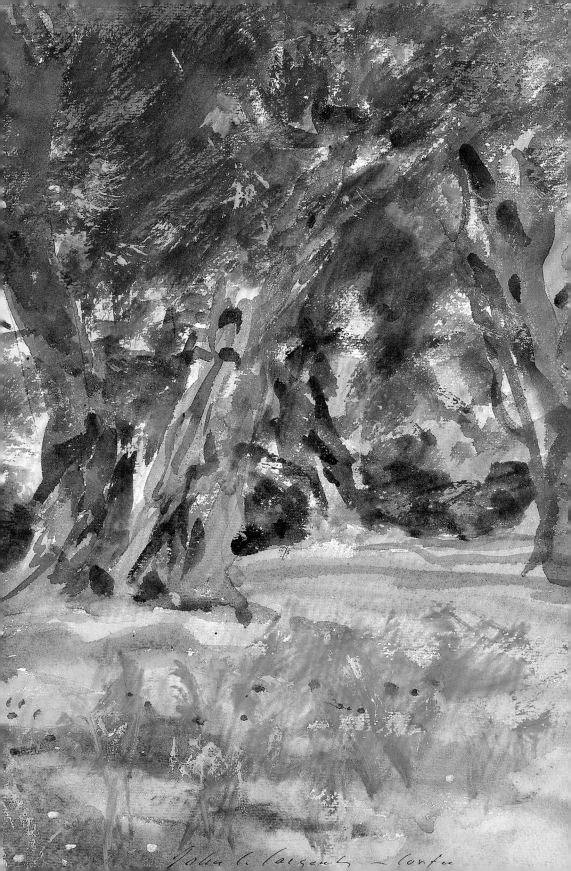

# CREDITS
작품 출처

**4** David Hockney, *Late Spring Tunnel, May,* 2006. Oil on 2 canvases (48×36' each) 48×72' overall. ©David Hockney. Photo: Richard Schmidt

**6~7** Sylvia Plimack Mangold, *Summer Maple 2010,* 2010. Oil on linen; 25×36'/64×91cm. Courtesy Alexander and Bonin, New York

**11** Busch-Reisinger Museum, Harvard University Art Museums/Bridgeman Images

**12** Kamm Collection, Kunsthaus Zug, Switzerland. Photo: Fine Art Images/Bridgeman Images

**13** Private Collection/Bridgeman Images

**14** Metropolitan Museum of Art, New York. Rogers Fund, 1949(49.30)

**16~17** Cincinnati Art Museum, Ohio, Bequest of Mary E. Johnston/Bridgeman Images

**18** Metropolitan Museum of Art, New York. The Walter H. and Leonore Annenberg Collection, Gift of Walter H. and Leonore Annenberg, 1995. Bequest of Walter H. Annenberg, 2002(1995.535)

**21** Belvedere, Vienna(2589)

**23** Kiev Museum of Ukraine Art/Bridgeman Images

**24** Painters/Alamy Stock Photo

**27** ©The Trustees of the British Museum, London

**28** Imperial War Museum, London/Bridgeman Images

**30~31** Pallant House Gallery, Chichester. Hussey Bequest, Chichester District Council(1985)/Bridgeman Images

**32** Ashmolean Museum, University of Oxford. ©The John Nash Estate/Bridgeman Images

**33** Metropolitan Museum of Art, New York. Gift of Marshall Field, 1939(39.15)

**34** Stanley Spencer Gallery, Cookham, Berkshire. ©The Stanley Spencer Estate/Bridgeman Images

**36~37** Painters/Alamy Stock Photo

**38** Art Collection2/Alamy Stock Photo

**40~41** Samuel Courtauld Trust, The Courtauld Gallery, London/Bridgeman Images

**42** Art Collection2/Alamy Stock Photo

**43** Art Institute of Chicago. Mr and Mrs WW Kimball Collection(1922.4465)

**44** UtCon Collection/Alamy Stock Photo

**45** Christie's Images Ltd/SuperStock

**47** Photo ©Christie's Images/Bridgeman Images ©Maxfield Parrish Family, LLC/VAGA at ARS, NY, and DACS, London 2020

**48** Ashmolean Museum/University of Oxford/Bridgeman Images

**50~51** Christie's Images Ltd/SuperStock

**52** Private Collection/Photo ©, O. Vaering/Bridgeman Images

**53** Historic Images/Alamy Stock Photo

**54** ©Claire Cansick

**56~57** ©Claire Cansick

**58** Cressida Campbell, *Paperbarks,* 1993. Woodblock 90×90cm($35\frac{3}{8}$×$35\frac{3}{8}$") Courtesy of the artist and Simon Lee Gallery ©Cressida Campbell

**60, 61, 62~63** ©Claire Cansick

**64** ©Kevin Williamson 2020. All rights reserved(www.kwill.co.uk)

**66** Image ©Joan Dannatt. Collection Gill Evansky

**68** ©Art Hansen. Image courtesy of Davidson Galleries, Seattle, Washington

**69** ©Michael Kenna

**71** Artwork ©Azuma Makoto. Photo by Shiinoki Shusuke

**72~73** Metropolitan Museum of Art, New York. Purchase, Morris K. Jesup Fund, Martha and Barbara Fleischman, and Katherine and Frank Martucci Gifts, 1999(1999.19)

**75** Private Collection/Photo ©Christie's Images/Bridgeman Images ©ADAGP, Paris and DACS, London 2020

**76~77** Marco Brivio/age fotostock/SuperStock

**78, 79** ©Nick Schlee

**80** Private Collection/Bridgeman Images

**82, 83** ©Phil Greenwood

**84~85** ©Lars Nyberg. Supplied courtesy of Warnock
Fine Arts

**87, 88** ©Annie Ovenden

**89** ©Phil Greenwood

**90** ©Annie Ovenden

**92** Fitzwilliam Museum, University of Cambridge/
Bridgeman Images

**94** Private Collection/Courtesy of Thomas Brod and
Patrick Pilkington/Bridgeman Images

**95** ACME Imagery/SuperStock

**96** ©Phil Greenwood

**98, 99** ©Howard Sooley

**101** Georgia O'Keeffe, American(1887-1986), *The Lawrence
Tree*, 1929. Oil on canvas, 31×40in. (78.7×101.6cm),
height×width. Wadsworth Atheneum Museum
of Art, Hartford, CT. The Ella Gallup Sumner
and Mary Catlin Sumner Collection Fund
(1981.23) Photo: Allen Philips/Wadsworth
Atheneum. ©Georgia O'Keeffe Museum/DACS
2020

**103** ©Arie Zonneveld, Dutch printmaker, painter(Am
sterdam, 29 December 1905-The Hague, 5 April
1941)

**104, 105** © Phil Greenwood

**107** David Hockney, *A Hollywood Garden* 1966. Acrylic
on canvas, 72×72'. ©David Hockney. Photo:
Elke Walford(©Hamburger Kunsthalle/bpk)
Collection Hamburger Kunsthalle

**108~109** ©Claire Cansick

**110** Metropolitan Museum of Art, New York. Amelia B.
Lazarus Fund, 1910(10.228.6)

**111** Metropolitan Museum of Art, New York. Amelia B.
Lazarus Fund, 1910(10.228.7)

**112** Haags Gemeentemuseum, The Hague/Bridgeman
Images

**114~115** Private Collection/©Peter Willi/Bridgeman
Images

**116** ©Philip Richardson

**117** University of Hull Art Collection, Humberside
©The Stanislawa de Karlowska Estate/
Bridgeman Images

**118, 119** ©Fred Ingrams

**121** Walker Art Gallery, National Museums Liverpool/
Bridgeman Images. ©Reproduced with
permission of The Estate of Dame Laura Knight
DBE RA 2020. All Rights Reserved

**123** Private Collection/Eaton Gallery Fine Paintings,
London/Bridgeman Images. ©Reproduced with
permission of The Estate of Dame Laura Knight
DBE RA 2020. All Rights Reserved

**124** ©Howard Sooley

**125** ©Annie Ovenden

**126~127, 128** ©Phil Greenwood

**131** Private Collection/Photo ©O. Vaering./Bridgeman
Images

**132** Art Institute of Chicago. Gift of Edward Byron
Smith (2000.1)

**134, 135** ©Howard Sooley

**136, 137** ©Phil Greenwood

**139** ©Annie Ovenden

**140, 143** Private Collection. ©David Inshaw/Bridgeman
Images

**144, 146~147** akg-images. ©Alex Katz/ VAGA at ARS,
NY, and DACS, London: 2020

**148** akg-images

**149** The Picture Art Collection/Alamy Stock Photo

**151** Photo Scala, Florence

**152, 153, 154, 155, 156, 157** ©Annie Ovenden

**158** Private Collection. ©The Stanislawa de Karlowska
Estate/Bridgeman Images

**160~161** Art Institute of Chicago. Olivia Shaler Swan
Memorial Collection(1933.505)

**옮긴이 김정연**
이화여자대학교 대학원 미술사학과 석사학위를 받았고 고려대학교 영상문화학과 박사과정을 수료했다. 현대카드 수석 큐레이터로 역임했으며 현재 시각예술 독립기획자로 활동하며 삶과 죽음, 예술과 기술에 관한 전시와 연구를 진행하고 있다. 옮긴 책으로《뉴미디어 아트, 매체를 넘어서》,《미디어아트의 역사》(공역) 등이 있다.

**옮긴이 주은정**
이화여자대학교 대학원 미술사학과에서 석사학위를 받았다. 옮긴 책으로《다시, 그림이다》,《내가, 그림이 되다》,《현대 미술의 이단자들》,《자화상 그리는 여자들》,《미술비평: 비평적 글쓰기란 무엇인가》 등이 있다.

# 화가가 사랑한 나무들

**초판 1쇄 발행** 2023년 1월 10일
**초판 7쇄 발행** 2024년 8월 5일

**지은이** 켄드라 윌슨, 앵거스 하일랜드
**옮긴이** 김정연, 주은정

**발행인** 유영준
**편집팀** 한주희, 권민지, 임찬규
**마케팅** 이운섭
**디자인** 형태와내용사이
**인쇄** 두성P&L
**발행처** 와이즈맵
**출판신고** 제2017-000130호(2017년 1월 11일)

**주소** 서울시 강남구 봉은사로16길 14, 나우빌딩 4층 쉐어원오피스(우편번호06124)
**전화** (02)554-2948
**팩스** (02)554-2949
**홈페이지** www.wisemap.co.kr

**ISBN** 979-11-970602-9-8 (03600)

· 이 책은 저작권법에 따라 보호 받는 저작물이므로 무단 전재와 복제를 금합니다.
· 와이즈맵은 독자 여러분의 소중한 원고와 출판 아이디어를 기다립니다. 출판을 희망하시는 분은 book@wisemap.co.kr로 원고 또는 아이디어를 보내주시기 바랍니다.
· 파손된 책은 구입하신 곳에서 교환해 드리며 책값은 뒤표지에 있습니다.

## 감사의 말

다음의 아티스트와 그들 후손들의 너그러움에 감사를 표하고 싶다: 패트릭 베이티, 크레시다 캠벨, 클레어 캔식, 조앤 다나트, 필 그린우드, 아트 한센, 프레드 잉그램스, 아즈마 마코토, 라르스 뉘베리, 애니 오벤든, 실비아 플리맥 맨골드, 필립 리처드슨, 닉 슐리, 하워드 슐리, 케빈 윌리엄슨. 루이스 토마스의 빛나는 사진 조사와 샬럿 셀비, 존 파톤, 그리고 LKP의 팀에게 감사드린다. 또 마지막으로 애나 벤, 에이드리언 다나트, 해나 퍼스너, 덩컨 해나, 버니스 키니, 짐 파월, 캐시 스테이시, 메건 윌슨, 리드 윌슨에게도 감사를 전한다.